수성펜
수채화
캘리그라피

수성펜
수채화
캘리그라피

초판 1쇄 발행 2022년 3월 10일
초판 4쇄 발행 2023년 12월 22일

지은이 지영캘리(최지영)

발행인 장상진
발행처 (주)경향비피
등록번호 제2012-000228호
등록일자 2012년 7월 2일

주소 서울시 영등포구 양평동 2가 37-1번지 동아프라임밸리 507-508호
전화 1644-5613 | **팩스** 02) 304-5613

ⓒ최지영

ISBN 978-89-6952-497-3 13650

수성펜 수채화 캘리그라피

사계절 예쁜 그림과 감성 손글씨가 만나다

지영캘리(최지영) 지음

경향BP

prologue

따뜻한 봄 햇살에 예쁘게 피어 있는 꽃 한 송이를 볼 때,
울긋불긋 단풍 든 나무를 만날 때,
흰 눈이 소복이 쌓여 있는 언덕을 밟을 때
그림을 그리고 싶은 마음이 드나요?
아름다운 장면을 도화지에 담고 싶은데
그림 그리는 방법을 몰라 아쉬운 적이 있나요?

그런 경우가 있다면 이 책이 도움이 될 거예요.
전문적인 기술 없이도 수성펜과 붓만 있으면 아주 멋진 수채화를 그릴 수 있답니다.
그림을 배워 본 적이 없는 저도 손쉽게 시작할 수 있었던 수성펜 수채화를
여러분에게 소개해 드릴게요.

수성펜 수채화는 취미 생활로도 즐겁고,
아이들과 함께 하는 미술 놀이로도 아주 좋은 아이템이에요.
점 하나를 그려서 붓으로 쓱쓱 물을 묻혀 주면 예쁜 꽃 한 송이가 생기고,
펜으로 막 칠한 다음 붓으로 쓱쓱 물칠해 주면 눈부신 노을이 생겨요.
바로 수성펜 수채화의 마법이랍니다.

그동안 그림이 어려워서 시작하지 못했다면 이 책과 수성펜을 준비해서
저와 함께 하나씩 그려 보세요. 초보자도 따라 하기 쉽게 차근차근 설명했어요.
그림마다 유튜브 '지영캘리' 동영상 QR코드를 수록해 책과 동영상을 함께 활용할 수 있어
더욱 쉽게 따라서 그릴 수 있어요.
수성펜 수채화를 그리는 방법뿐만 아니라 붓펜으로 쓰는 캘리그라피도
연습할 수 있도록 구성했어요.
그림에 어울리는 내 마음을 나만의 글씨로 나타내는 캘리그라피까지 담으면
세상에 단 하나뿐인 소중한 작품을 만들 수 있어요.

자, 이제 시작해 볼까요?
예쁜 수성펜 수채화에 마음을 담은 캘리그라피가 함께 어우러지는 그림엽서들이
한 장 한 장 마법처럼 생겨날 거예요.

지영캘리(최지영)

contents

 가을

 겨울

* 본문에 수록한 QR코드를 찍으면
동영상 강의를 볼 수 있습니다.

수성펜 수채화를 그릴 때 필요한 재료

수성펜 수채화는 많은 도구가 필요하지 않아요. 수성펜(플러스펜이나 수성 사인펜), 수채용지, 세필붓, 물통, 물티슈(휴지, 걸레)만 있으면 멋진 작품을 완성할 수 있어요.

플러스펜

모나미에서 나온 플러스펜은 수성이며 팁의 굵기가 0.4mm로 얇습니다. 필기용으로 사용할 수도 있지만, 팁이 얇아 작고 세밀한 표현이 가능하고 필압에 따라 굵기를 조절할 수 있어 그림 그리기에도 적합합니다.

또한 수성의 특성을 이용하여 펜으로 채색한 후 물칠을 하면 수채화 느낌을 낼 수 있기에 평소 수채화를 어렵게 느끼는 사람들도 손쉽게 수채화를 완성할 수 있게 도와주는 훌륭한 그림 재료입니다. 물감에 비해 가격도 저렴하여 가성비가 아주 좋습니다.

이 책에서는 모나미 플러스펜 36색 세트로 그릴 수 있도록 했습니다. 이외에도 24색, 48색, 60색 세트가 더 구성되어 있으니 원하는 세트를 마련하여 비슷한 색으로 대체하여 그려도 됩니다. 모나미 플러스펜이 아니라도 팁이 얇은 수성펜이라면 무엇이든 대체해서 사용할 수 있습니다.

수성 사인펜

하늘이나 큰 물체 등 넓은 면적을 채색할 때는 팁이 두꺼운 수성 사인펜을 활용하면 더욱 쉽게 수채화를 그릴 수 있습니다. 어린아이가 있는 가정이라면 대부분 학습용으로 가지고 있어 집에서 아이와 함께 쉽게 미술 놀이를 할 수 있습니다.

붓(또는 워터브러시)

플러스펜이나 수성 사인펜으로 그림을 그린 후 물칠을 할 때 붓이 필요합니다. 주로 사용하는 붓은 세필붓 4호이며 그림 크기에 따라 호수를 조금씩 바꿔 가며 사용할 수 있습니다. 넓은 면적을 물칠할 때는 일반 수채화 둥근 붓을 사용하면 됩니다.

워터브러시는 붓 안에 물을 넣을 수 있어서 물통 없이 그릴 수 있다는 장점이 있습니다. 브랜드 상관없이 '중' 사이즈를 선택하여 사용하면

됩니다. 저는 워터브러시보다 붓이 더 잘 표현 되어 붓을 주로 사용했습니다.

수채용지

플러스펜으로 수채화를 그릴 때는 두께가 250g 이상의 수채 용지가 필요합니다. 수채화 는 물을 사용해 표현하기 때문에 종이 두께가 얇으면 펜이 잘 녹지 않아서 펜 자국이 그대로 남아 있게 되기 때문입니다. 브랜드는 상관없 습니다.

이 책에서는 5·7 사이즈 또는 4·6 사이즈의 띤 또레또 300g을 사용하여 엽서 크기의 작품을 만들었습니다. 다양한 브랜드의 종이를 사용하 며 자신에게 제일 잘 맞는 종이를 찾아보세요.

물통과 물티슈(또는 휴지나 걸레)

수성펜 수채화는 펜으로 그린 후 물로 펜을 녹 여 주어야 합니다. 일반 수채화처럼 물을 많이 사용하지 않으며 작은 물컵 정도면 충분합니 다. 또한 붓에 묻은 물의 양을 조절하기 위해

물티슈 또는 휴지, 걸레가 필요합니다. 특히 워 터브러시를 사용할 때는 물티슈가 꼭 있어야 붓에 묻은 펜을 깨끗하게 닦아 낼 수 있습니다.

마스킹 테이프

그림을 그릴 위치를 잡아 주고, 밖으로 색이 삐 져 나가는 것을 방지하기 위해 그림 그리기 전 에 미리 마스킹 테이프를 붙여 줍니다.

팔레트(또는 비닐)

연한 부분을 펜 자국 없이 그리거나 그림자를 표현할 때, 튀기기 등 펜을 물감처럼 사용해야 할 때 팔레트에 펜을 칠한 후 물을 섞어 사용 하면 좋습니다. 팔레트가 없다면 비닐이나 마 스킹 테이프를 사용할 수도 있습니다.

유성 드로잉펜

채색할 때 지워지지 않고 남아 있어야 하는 부분을 그릴 때 꼭 필요합니다. 다양한 브랜드와 굵기가 있는데 저는 주로 PIGMA MICRON 01펜을 사용했습니다.

젤펜(흰색, 금색, 은색)

그림이 밖으로 살짝 삐져 나가서 수정이 필요할 때, 그림이 다 마른 후 하이라이트를 표현할 때 흰색 젤펜을 사용합니다. 밤하늘의 별이나 겨울 하늘의 눈송이를 표현할 때도 사용할 수 있습니다. 금색과 은색 젤펜도 포인트를 줄 때 사용하면 좋습니다. 큰 부분을 표현할 때는 젤펜 대신 페인트 마카를 사용하면 더욱 편리합니다.

붓펜, 캘리그라피펜

이 책에서 캘리그라피를 할 때 주로 사용한 붓펜은 쿠레타케 22호입니다. 쿠레타케 붓펜 외에도 다양한 브랜드에서 모필붓이나 스펀지붓 등 다양한 종류의 붓펜이 나오니 자신에게 맞는 붓펜을 찾아보세요. 납작한 팁을 가진 펜 형태의 캘리그라피펜도 사용할 수 있습니다. 자세한 내용은 QR코드 속 영상을 참고하세요.

연필, 지우개, 책갈피 만들기 재료 등

스케치가 자신 없을 때는 연필로 먼저 그린 후 펜으로 따라 그릴 수 있습니다. 그 밖에 응용 작품을 만들 때 필요한 부채 재료, 책갈피 만들기 재료, 네일 라인테이프 등 작품에 따라 필요한 재료를 준비하세요.

수성펜 수채화의 기초

멋진 그림을 그리고 싶지만 물감으로 수채화를 그리는 게 엄두가 나지 않아 시작조차 하지 못했나요? 기본 방법만 체득하면 수성펜으로는 훨씬 쉽게 수채화를 그릴 수 있습니다.

전체를 채색하여 물칠하기(진하게 표현하는 방법)
펜으로 전체를 색칠한 후 물칠만 해 주면 되는 손쉬운 방법입니다. 펜으로 많이 칠하기 때문에 진하게 표현되며, 다른 색과 경계가 있는 경우 물칠을 통해 바뀌는 부분이 자연스럽게 연결됩니다. 하늘이나 배경을 칠할 때, 진한 그림을 그리고 싶을 때 사용합니다.

① 수성펜으로 그림 전체를 촘촘히 칠합니다.(dark green)

② 붓에 물을 묻혀 ①을 전체적으로 물칠해 줍니다.

③ 나뭇잎이 진하게 표현되었습니다.

④ 여러 색의 수성펜을 이용해서 칠할 수도 있습니다.
(dark green, olive)

⑤ 물칠을 하니 두 색이 자연스럽게 연결되며 멋진 나뭇잎
이 완성되었습니다.

점이나 선을 그린 후 물로 모양 잡기(연하게 표현하는 방법)

점을 찍은 후 붓에 있는 물로 펜을 녹이며 모양을 잡아 주는 방법입니다. 이 방법으로 투명한 나뭇잎을 그릴 수도 있고, 예쁜 꽃을 그릴 수도 있습니다. 연하고 투명한 수채화 느낌을 내고 싶을 때 사용합니다.

① 나뭇잎을 그리기 위해 작은 세모점을 그립니다. (dark green)

② 붓에 물을 묻혀 세모점의 잉크를 풀어 나뭇잎 형태를 만들어 줍니다.

③ 투명하고 연한 나뭇잎이 완성되었습니다.

④ 두 색을 이용해서 세모점을 그릴 수도 있습니다.(dark green, olive)

⑤ 물칠을 통해 나뭇잎 모양을 만들어 줍니다.

점과 점 또는 선과 선을 띄어서 그린 후 물로 연결하기

양 끝은 진하게, 그 사이는 연하게 표현할 수 있는 방법입니다.

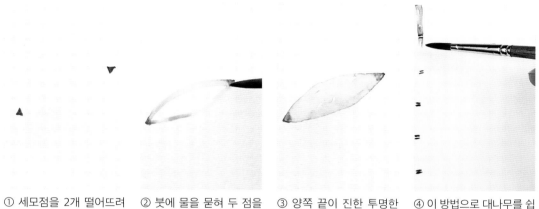

① 세모점을 2개 떨어뜨려 그립니다.

② 붓에 물을 묻혀 두 점을 연결하여 나뭇잎 모양을 만들어 줍니다.

③ 양쪽 끝이 진한 투명한 나뭇잎이 완성되었습니다.

④ 이 방법으로 대나무를 쉽게 그릴 수 있습니다.

물칠한 후 펜을 살짝 갖다 대기

투명하고 연하게 표현한 그림에 진한 부분을 살짝 넣고 싶을 때 사용합니다.

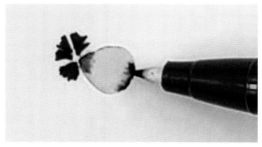

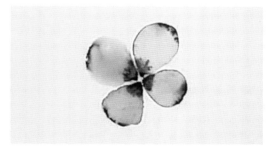

① 물칠을 하고 나서 바로 펜을 살짝 물에 갖다 대면 잉크가 물을 따라 자르르 퍼집니다.

TIP 물이 묻은 펜이 잘 나오지 않을 때는 종이에 펜을 여러 번 그어 주면 다시 잉크가 잘 나옵니다.

② 이 방법으로 끝부분이 진한 꽃잎을 표현했습니다.

팔레트에 펜을 칠해 물감처럼 사용하기

아주 연한 부분을 그려야 할 때, 물체의 그림자를 살짝 표현할 때, 그림 위에 물이 마르기 전에 음영을 보충하고 싶을 때 사용합니다.

① 팔레트나 마스킹 테이프 위에 펜을 칠합니다.

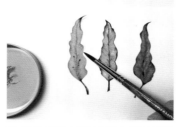

② 붓에 물을 묻혀 팔레트 위의 펜과 섞어 물감처럼 사용합니다. 펜 자국 없이 연한 부분을 칠할 수 있습니다.

③ 멀리 있는 물체를 표현할 때 이 방법으로 그리면 원근감을 표현할 수 있습니다.

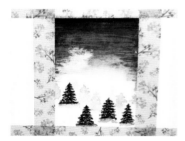

④ 나무가 풍성한 숲이 완성되었습니다.

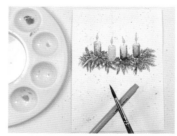

⑤ 작품의 마지막에 물감을 튀길 때도 이 방법을 사용합니다. 팔레트에 펜을 칠한 후 붓에 묻혀 통통 튀기면 감성적인 느낌을 더해 줄 수 있습니다.

빙글빙글 펜을 돌리며 그림을 그린 후 붓으로 물점 찍기

여러 송이의 꽃 더미를 표현할 때, 넓은 면적의 나무나 물체를 채색할 때 사용합니다.

① 수성펜을 빙글빙글 돌려 가며 꽃 더미를 그립니다.

② 붓에 물을 묻혀 콕콕 점 찍듯이 물칠합니다.

③ 점과 점 사이에 자연스럽게 빈틈이 생겨서 하이라이트를 표현할 수 있고, 여러 송이가 모여 있는 느낌을 줄 수 있습니다.

한쪽만 펜으로 칠하고 밝은 부분은 물만 얹기

물을 가득 머금은 수박이나 복숭아를 표현할 때 사용합니다. 다른 물체의 경우에도 물을 가득 머금은 투명한 느낌을 주고 싶을 때 사용합니다.

① 수박의 끝부분만 진하게 칠합니다.

② 붓에 물을 묻혀 펜 부분을 먼저 물칠합니다.

③ 비어 있는 부분에 물로 모양을 잡은 후 물을 듬뿍 올려 주면 잉크가 자연스럽게 퍼지며 투명한 느낌의 수박이 완성됩니다.

TIP 물이 마를 때까지 종이를 움직이지 않아야 예쁘게 말라요.

물칠 후 물 한 방울 올려 주기

물칠을 끝낸 후 물이 마르기 전에 붓에 물을 듬뿍 묻혀 한 방울 올려 주면 물이 번져 나가며 그 부분이 밝아집니다. 색다른 느낌을 주고 싶을 때 사용합니다.

① 수성펜을 칠합니다.

② 전체에 물칠한 후 물이 마르기 전에 붓에 물을 듬뿍 묻혀 한 방울 올려 줍니다.

③ 물방울을 올린 부분이 연해지며 멋지게 퍼져 나갑니다.

비닐에 펜을 칠한 후 물을 뿌려 문질러 주기

마치 추상화와 같이 예상하지 못한 모양을 내고 싶을 때, 자유로운 모양의 배경을 만들고 싶을 때 사용합니다.

① 지퍼백이나 과자봉지와 같은 비닐에 펜을 마구 칠합니다.

② 붓이나 분무기를 이용하여 물을 뿌려 줍니다.

③ 종이를 뒤집어 비닐 위에 올려 주거나, 비닐을 뒤집어 종이 위에 올려 문질러 줍니다.

미세한 털 표현하기

얇은 팁이 장점인 플러스펜으로 동물의 털이나 식물의 솜털을 표현할 수 있습니다. 일반 수채화로는 아주 얇은 붓을 사용하더라도 털을 표현하기 어려운데 플러스펜으로는 그냥 그려 주면 표현이 되기 때문에 큰 장점이라고 할 수 있습니다.

봄

검정 펜 하나로 그리는 감성 꽃 엽서 3종

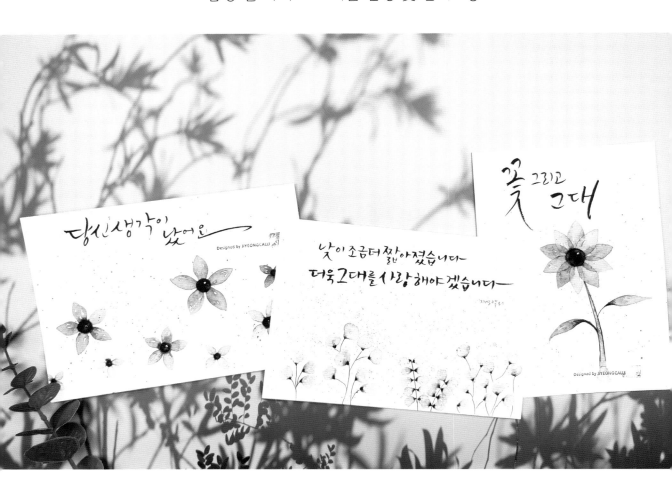

 검정 수성펜 하나만 있으면 남녀노소 누구나 예쁜 꽃 엽서를 만들 수 있어요. 검정 수성펜으로 예쁜 꽃을 그려 보세요.

PREPARATION
모나미 플러스펜, 띤또레또 수채엽서지 300g, 세필붓 4호, 팔레트, 붓펜

COLOR
 black

1번 꽃 엽서

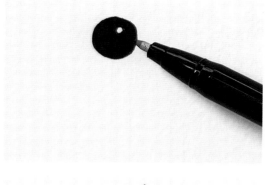 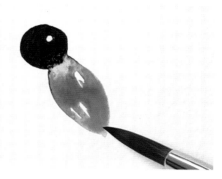

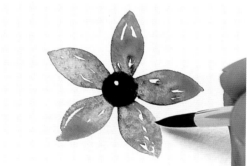 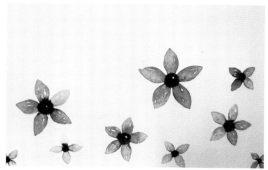

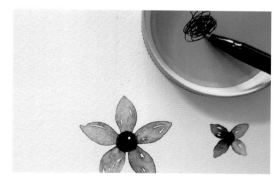 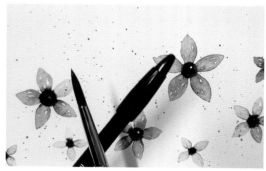

1번 꽃 엽서

01	02
03	04
05	06

01 black으로 50원 동전 크기의 원을 그립니다. 하이라이트인 밝은 부분은 칠하지 않고 비워 둡니다.

02 붓에 물을 묻혀 원에서부터 물칠을 출발하여 꽃잎 모양을 그립니다. 꽃잎의 부분 부분을 살짝 비워 두고 칠하면 더욱 감성적인 느낌을 살릴 수 있습니다.

03 그리기 쉬운 방향으로 종이를 돌려 가며 꽃잎 5장을 2번 방법으로 그려 줍니다.

04 원의 크기를 다양하게 그려 크고 작은 꽃을 그려 줍니다.

05 뿌리기를 이용해 감성적인 분위기를 더해 주고 싶으면 팔레트나 팔레트 대용품에 black을 칠합니다.

06 붓에 물을 넉넉히 묻혀 팔레트에 칠한 펜과 물을 섞은 후 붓을 톡톡 두드려 자연스럽게 뿌려 줍니다.

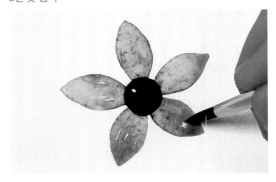

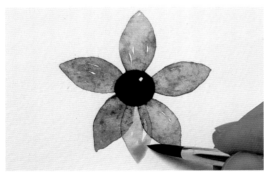

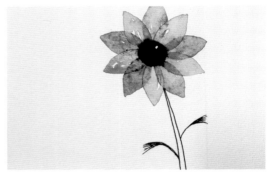

07 물이 마르면 붓펜으로 전하고픈 메시지를 씁니다.

07	08
09	10
11	

2번 꽃 엽서

08 1~3번의 방법으로 꽃잎 5장이 달린 꽃을 그립니다.

09 꽃잎이 다 마르면 사이사이에 꽃잎을 겹쳐 그려 줍니다.

10 10장의 꽃잎을 가진 풍성한 꽃이 완성되면 black으로 줄기와 잎의 시작점을 그립니다.

11 물을 살짝 묻힌 붓으로 줄기 안쪽을 따라 그려 주면 자연스럽게 색이 칠해집니다. 줄기에 달린 잎은 펜으로 그려 놓은 시작점부터 물칠을 시작하여 나뭇잎 모양을 완성합니다. 이때도 살짝 공간을 비워 두며 칠하면 감성적인 느낌을 더 살릴 수 있습니다.

28

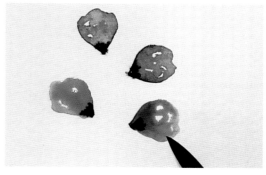

12 물이 마르면 붓펜으로 전하고픈 메시지를 씁니다.

12	13
	14
15	16

3번 꽃 엽서

13 black으로 작은 세모를 그린 후 붓에 물을 묻혀 꽃잎 모양을 만들어 줍니다.

14 원하는 개수만큼 꽃을 그립니다.

15 펜으로 줄기를 그려서 꽃들을 연결합니다.

16 다양한 방향과 형태로 꽃송이를 완성한 후 붓펜으로 전하고픈 메시지를 씁니다.

봄꽃 엽서

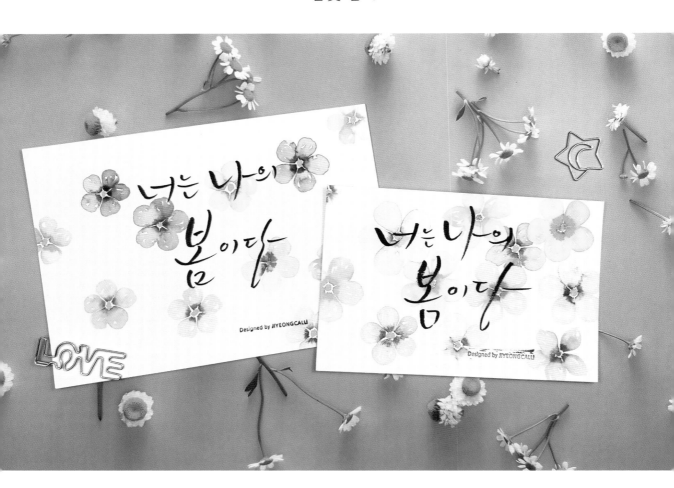

 수채화를 잘 몰라도 수성펜만 있으면 알록달록 색이 너무 예쁜 봄꽃을 쉽게 그릴 수 있어요.
수성펜과 붓을 꺼내서 엽서에 아름다운 봄꽃들을 담아 보세요.

PREPARATION
모나미 플러스펜, 띤또레또 수채엽서지 300g, 세필붓 4호, 붓펜

COLOR

blue celeste coral indigo lime yellow gray lavender
red wine sky blue yellow orange 그밖에 원하는 색상

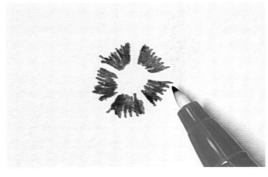

01 꽃잎의 시작 부분을 삼각형 모양으로 그려 줍니다. 꽃잎의 개수와 색상은 자유롭게 선택합니다.(blue celeste)

02 yellow로 가운데 수술을 빙글빙글 돌려 그려 줍니다.

03 물을 묻힌 붓으로 1번의 삼각형을 꽃잎 모양으로 풀어 줍니다.

04 다양한 색의 펜으로 1~2번을 반복하여 꽃을 그려 줍니다.(coral)

01	02
03	04

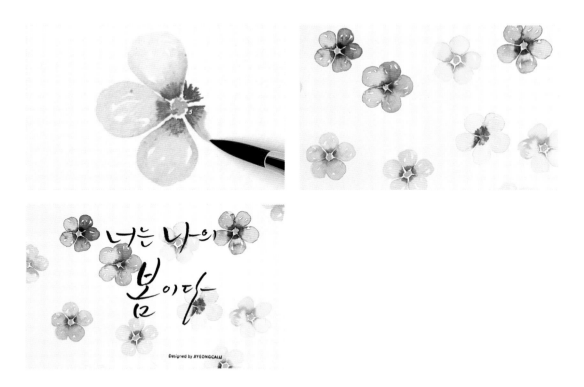

05 06
07

05 색이 바뀔 때마다 붓을 물에 잘 헹군 후 꽃잎을 그려 줍니다.

06 원하는 색의 펜으로 알록달록 다양한 꽃을 그릴 수 있습니다. 겹쳐진 꽃을 그릴 때
 는 이미 그린 꽃잎이 충분히 마른 후에 그려 줍니다.

07 물이 다 마르면 붓펜으로 원하는 메시지를 씁니다.

감성 꽃 엽서

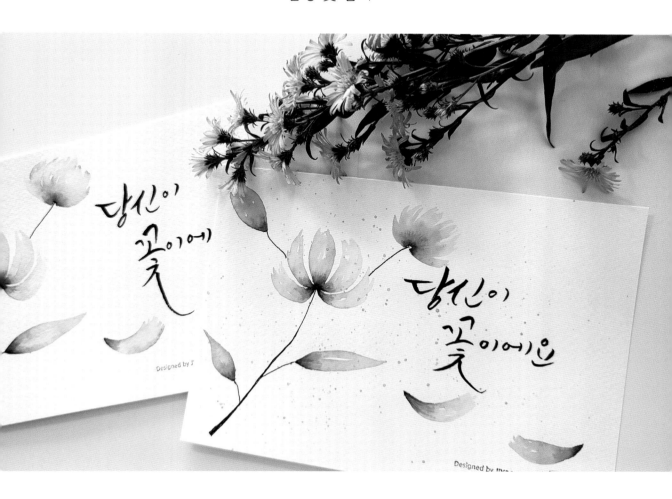

 펜 2개로 손쉽게 감성 가득한 꽃 그림을 그릴 수 있습니다. 그리고 싶은 꽃의 색을 정해서 예쁜 감성 꽃 엽서를 만들어 보세요.

PREPARATION
모나미 플러스펜, 띤또레또 수채엽서지 300g, 세필붓 4호, 팔레트, 붓펜

COLOR

 peacock blue indigo black

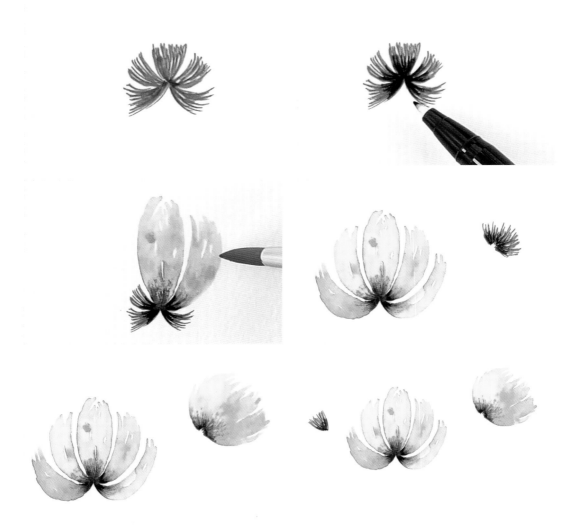

01 peacock blue로 꽃잎 5장의 시작점을 그립니다.

02 indigo로 꽃잎의 아랫부분을 덧칠합니다.

03 붓에 물을 묻혀 꽃잎 5장을 그립니다. 펜으로 그려 놓은 꽃잎의 시작점부터 물칠
 을 하며 꽃잎을 만들어 줍니다. 꽃잎을 그릴 때 살짝 공간을 비워 두고 칠하면 더
 욱 감성적인 느낌을 살릴 수 있습니다.

04 꽃잎이 모여 있는 꽃도 같은 방법으로 그립니다.(1, 2번 반복)

05 붓에 물을 묻혀 꽃의 모양을 만듭니다.

06 꽃봉오리도 같은 방법으로 그릴 수 있습니다.(1, 2번 반복)

01	02
03	04
05	06

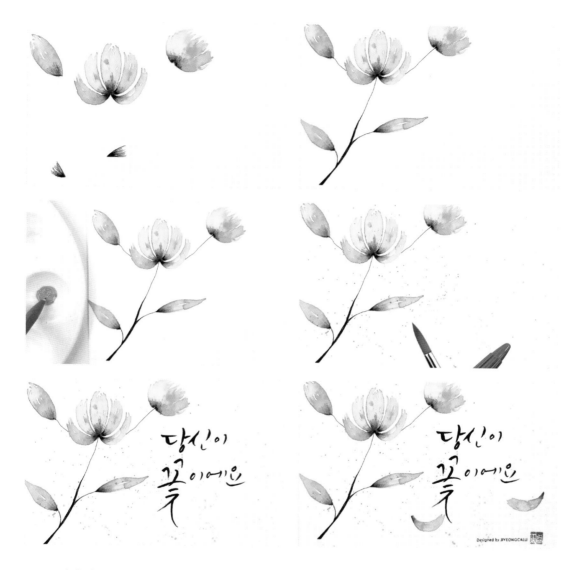

07 줄기에 달린 나뭇잎도 같은 방법으로 그려서 물칠을 해 줍니다.

08 black으로 꽃줄기를 그립니다. 꽃들과 나뭇잎을 모두 연결합니다.

09 뿌리기를 이용해 감성적인 분위기를 더해 주고 싶으면 팔레트나 팔레트 대용품에
 peacock blue를 칠합니다. 붓으로 물을 넉넉히 섞어 줍니다.

10 10번의 붓을 펜에 톡톡 두드려 자연스럽게 뿌려 줍니다.

11 붓펜으로 전하고픈 메시지를 씁니다.

12 떨어지는 꽃잎도 같은 방법으로 그려 주면 좋습니다.

07	08
09	10
11	12

벚꽃놀이

봄이면 떠오르는 꽃, 흩날리는 벚꽃을 분홍 수성펜과 유성 드로잉펜으로 그려 보세요.

PREPARATION
모나미 플러스펜, 띤또레또 수채엽서지 300g, 세필붓 4호, 유성 드로잉펜(PIGMA MICRON 01),
붓펜

COLOR

 coral chocolate green

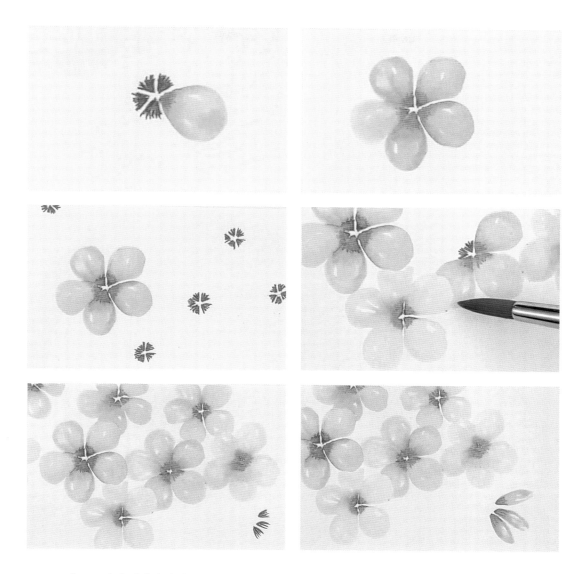

01 coral로 꽃잎의 시작점에 작은 삼각형 5개를 그린 후 붓에 물을 묻혀 꽃잎 모양을 만듭니다.

02 그리기 쉬운 방향으로 종이를 돌려 가며 물을 묻힌 붓으로 꽃잎 5장을 완성합니다.

03 벚꽃송이를 그리고 싶은 자리에 1번의 방법으로 꽃들을 그려 줍니다.

04 가까이 붙어 있어서 잎이 겹쳐지는 꽃은 한쪽 꽃이 다 마른 후에 물을 칠합니다.

05 꽃송이를 다 그렸으면 아직 피지 않은 봉오리의 시작점도 coral로 그려 줍니다.

06 붓에 물을 묻혀 봉오리 모양을 완성합니다.

01	02
03	04
05	06

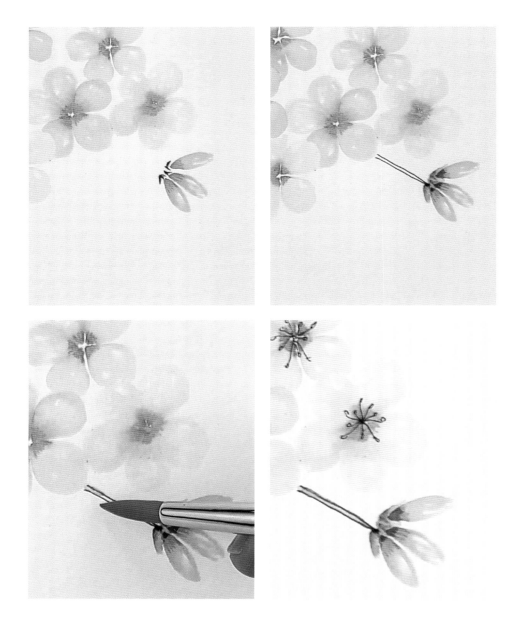

07 물이 다 마르면 green으로 봉오리의 꽃받침을 그립니다.

08 물이 묻은 붓으로 꽃받침을 완성한 후 chocolate으로 꽃가지를 그려 줍니다.

09 붓에 물을 살짝 묻혀 가지를 쓱 쓸어 주면 색이 자연스럽게 채워집니다.

10 유성 드로잉펜으로 벚꽃의 수술을 그려 줍니다. 이때 일정한 길이로 그리지 말고 길고 짧은 수술을 다양하게 그려 주어야 자연스럽습니다.

07 08
09 10

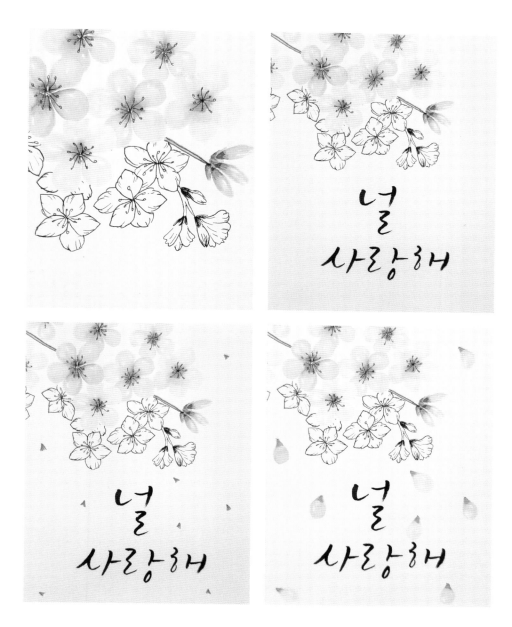

11 드로잉펜으로 벚꽃 모양을 더 그려 줍니다. 봉오리 모양도 그려 줍니다. 이 렇게 수채화와 라인펜을 이용한 세밀화가 같이 있으면 더욱 일러스트적인 느낌이 듭니다.

12 붓펜으로 원하는 메시지를 씁니다.

13 빈 공간에 작은 삼각형을 여러 개 그려 떨어지는 꽃잎도 몇 개 그려 줍니다.

14 꽃향기가 날 것 같은 벚꽃 엽서를 만들어 마음을 전해 보세요.

11	12
13	14

알록달록 꽃잎

 가끔은 꽃잎 한 장이 꽃 한 송이보다 더 예뻐 보일 때가 있어요. 수성펜으로 색색의 예쁜 꽃잎을 진하게 채색하는 방법으로 그려 보세요.

PREPARATION
모나미 플러스펜, 띤또레또 수채엽서지 300g, 세필붓 4호, 붓펜

COLOR

orange	yellow	red	red wine	sky blue	blue celeste
blue	indigo	pure pink	pink	coral	purple
lilac	violet	green	olive		

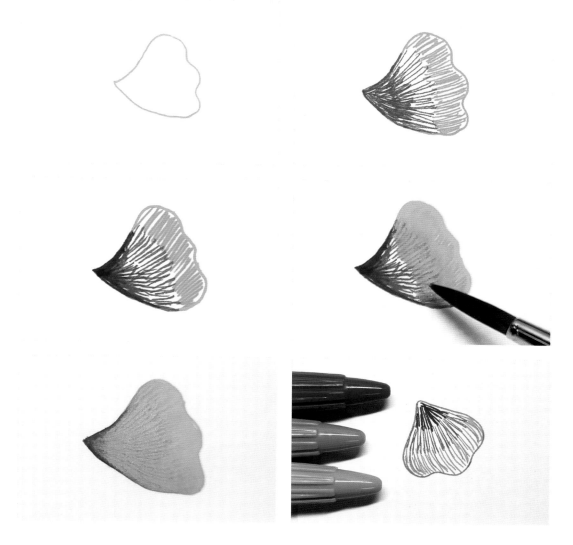

01 yellow로 꽃잎 모양을 그립니다.

02 red, orange, yellow 순으로 꽃잎을 촘촘히 칠해 줍니다.

03 red wine으로 뾰족한 부분을 살짝 덧칠해 줍니다.

04 yellow-orange-red 순으로 물칠을 합니다.

> TIP 항상 연한 색부터 물칠을 해 주어야 색이 탁하게 섞이지 않습니다.

05 물이 마르면서 펜 자국은 마법처럼 사라집니다.

06 다른 색의 조합으로 1~4번의 방법을 반복하여 여러 장의 꽃잎을 그립니다.
(blue, blue celeste, sky blue)

01	02
03	04
05	06

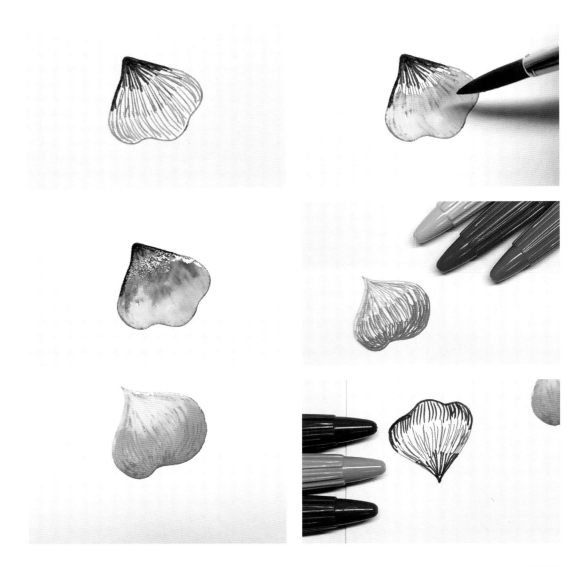

07 indigo로 뾰족한 부분을 살짝 덧칠합니다.

08 연한 색(sky blue)부터 물칠을 해 줍니다.

09 자연스럽게 색이 번지며 예쁜 꽃잎이 완성됩니다.

10 pure pink, pink, coral의 조합으로도 그려 봅니다.

11 예쁜 분홍 꽃잎이 완성되었습니다.

12 violet, lilac, purple의 조합으로도 그려 봅니다.

07	08
09	10
11	12

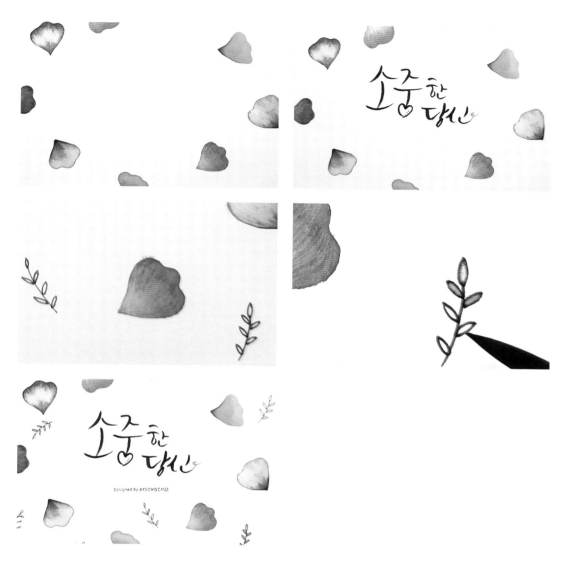

Designed by JIYEONGCALLI

13 다양한 색의 조합으로 알록달록 예쁜 꽃잎들을 그려 줍니다.

14 물이 다 마르면 붓펜으로 전하고픈 메시지를 씁니다.

15 작은 나뭇잎을 green 계열로 그립니다.(green, olive)

16 나뭇잎의 빈 공간에 물칠을 하면 자연스럽게 초록색이 채워집니다.

17 예쁜 알록달록 꽃잎 일러스트 감성 엽서가 완성되었습니다.

13	14
15	16
17	

꽃이 있는 창문

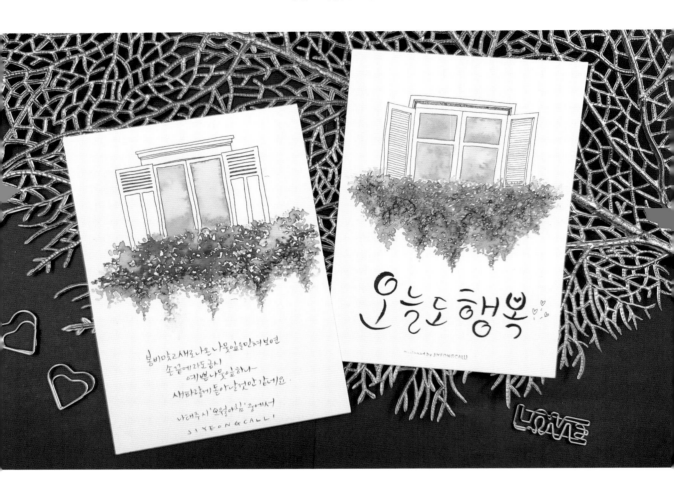

 따뜻한 봄, 집 창문 앞 작은 테라스에 장미 넝쿨이 우거진 풍경을 본 적이 있나요? 그 아름다운 모습을 여러분도 손쉽게 종이에 담을 수 있어요.

PREPARATION
모나미 플러스펜, 띤또레또 수채엽서지 300g, 세필붓 4호, 유성 드로잉펜(PIGMA MICRON 01), 붓펜

COLOR

sky blue red red wine lime yellow green dark green

blue violet

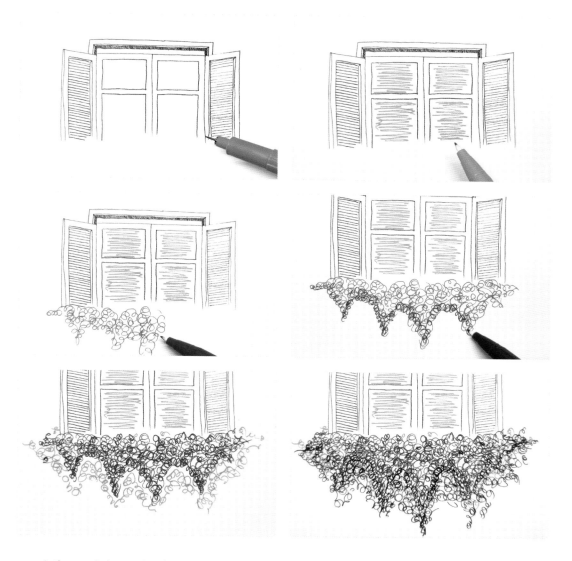

01 유성 드로잉펜으로 창문을 그립니다.

02 sky blue로 창문을 칠합니다.

03 red로 장미 넝쿨을 풍성하게 그립니다. 이때 펜을 빙글빙글 돌려 가며 스프링처럼 그려 줍니다.

04 red wine으로 어둡게 표현하고 싶은 부분에 덧칠해서 빙글빙글 그려 줍니다.

05 lime yellow로 잎을 그립니다. 마찬가지로 빙글빙글 돌려 가며 그려 줍니다.

06 green과 dark green으로 군데군데 덧칠해서 빙글빙글 그려 줍니다.

01	02
03	04
05	06

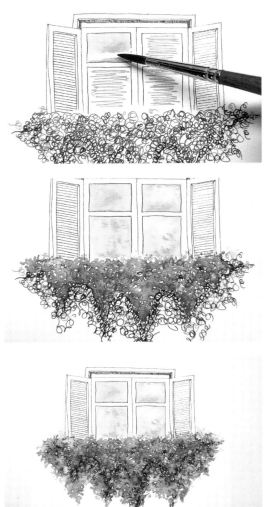
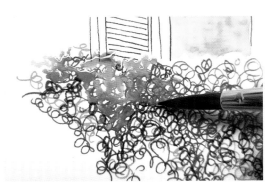
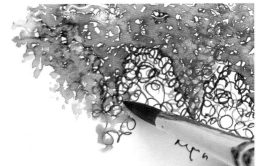
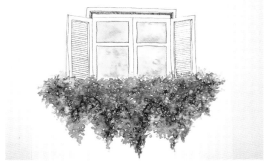

07 붓에 물을 충분히 묻혀 창문에 물칠을 합니다.

08 창문의 물이 마르면 물이 묻은 붓으로 장미꽃을 콕콕 점 찍듯이 찍어 줍니다. 이때 사이사이 흰 공간을 남겨 두고 찍으면 자연스레 빛나는 하이라이트 부분이 표현됩니다.

09 꽃에 점을 찍듯이 콕콕 물칠을 다 한 후 말립니다.

10 물이 마르면 아래쪽 나뭇잎도 같은 방법으로 물칠을 해 줍니다.

11 예쁜 꽃이 가득 핀 창문이 완성되었습니다.

07	08
09	10
11	

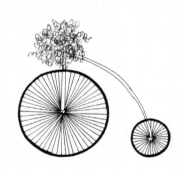

01 동그란 물체를 대고 유성 드로잉펜으로 자전거 바퀴를 그립니다.

02 유성 드로잉펜으로 자전거 모양을 만들어 줍니다.

03 lavender를 빙글빙글 돌려 가며 꽃송이를 그립니다.

04 violet으로 3번을 부분부분 덧칠해서 빙글빙글 그려 줍니다.

01	02
03	04

05 red로 빙글빙글 그리고, red wine으로 빙글빙글 덧그려 줍니다. 이렇게 같
 은 계열의 연한 색과 진한 색의 조합으로 다양한 꽃송이를 그려 봅니다.

06 emerald green으로 빙글빙글 그린 후 peacock blue로 덧그립니다.

07 yellow로 빙글빙글 그린 후 golden yellow로 덧그립니다.

08 blue, indigo의 조합과 pure pink, coral의 조합으로 앞바퀴의 꽃송이를 완
 성합니다. 뒷바퀴의 꽃송이도 같은 방법으로 완성합니다.

09 붓에 물을 묻혀 점을 찍듯이 콕콕 물칠을 합니다. 사이사이 남은 빈틈은 자 09 10
연스럽게 하이라이트를 표현해 줍니다.

10 서로 떨어진 꽃송이부터 물칠을 하면 번지지 않고 예쁘게 완성됩니다.

11 lime yellow, light green으로 나뭇잎을 조금 그려 준 후 붓펜으로 전하고픈
메시지를 씁니다.

12 자전거 모양을 바꿔 그리거나 golden yellow와 brown으로 바구니를 그려
다른 느낌의 자전거를 표현할 수 있습니다.

55

민들레 꽃씨 속에 바람으로 오렴

 바람에 하늘하늘 날아가는 민들레 꽃씨를 보면 어떤 생각이 드나요? 봄바람에 날리는 민들레 홀씨에 사랑을 담아 전해 보세요.

PREPARATION
모나미 플러스펜, 띤또레또 수채엽서지 300g, 세필붓 4호, 팔레트, 붓펜

COLOR
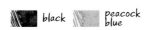 black peacock blue

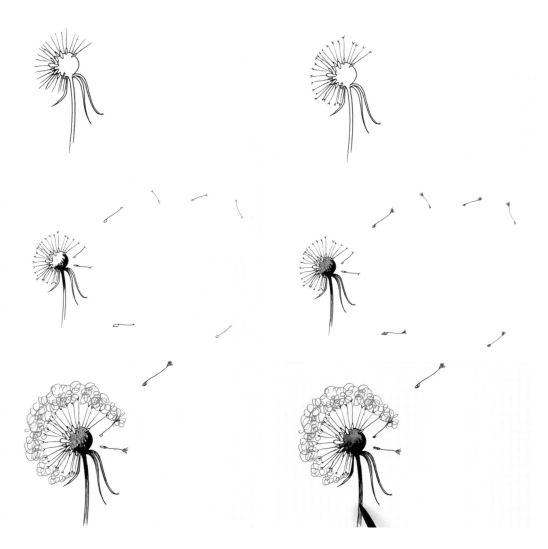

01 black으로 민들레를 그려요. 홀씨가 반이 날아간 민들레를 표현하기 위해 반쪽만 홀씨가 붙어 있게 그립니다.

02 black으로 홀씨마다 끝에 v자 모양을 그립니다.

03 black으로 민들레에 부분적으로 음영을 넣고, 날아가는 홀씨도 몇 개 그립니다.

04 peacock blue로 날아가는 홀씨의 v 위에 작은 삼각형을 그리고, 씨도 살짝 칠합니다. 민들레도 칠합니다.

05 전체적으로 펜을 빙글빙글 돌려 가며 남아 있는 홀씨의 솜털을 그립니다.

06 줄기부터 물칠을 합니다. 이때 흰 씨앗에 번지지 않도록 주의합니다.

01	02
03	04
05	06

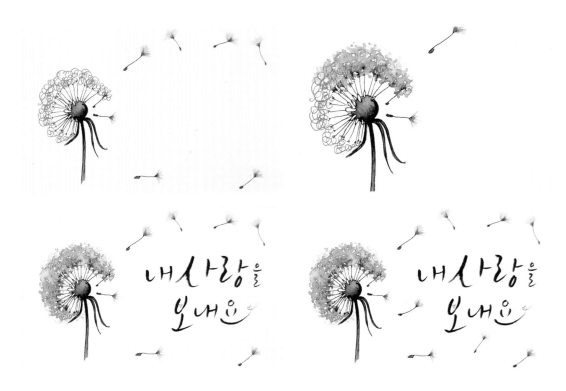

07 08
09 10

07 붓에 물을 조금만 묻혀 날아가는 홀씨를 칠하고, 솜털을 가늘게 한 올 한 올 그려
　　줍니다.

08 남아 있는 민들레 홀씨의 솜털 부분은 물을 묻힌 붓으로 콕콕 점을 찍듯이 물칠합
　　니다. 펜으로 칠하지 않은 빈 부분도 듬성듬성 콕콕 찍어 주면 연하게 자연스레 찍
　　히며 입체감도 살아나고 풍성한 민들레가 됩니다.

09 붓펜으로 전하고픈 메시지를 씁니다.

10 빈 공간에 날아가는 홀씨를 몇 개 더 그립니다.

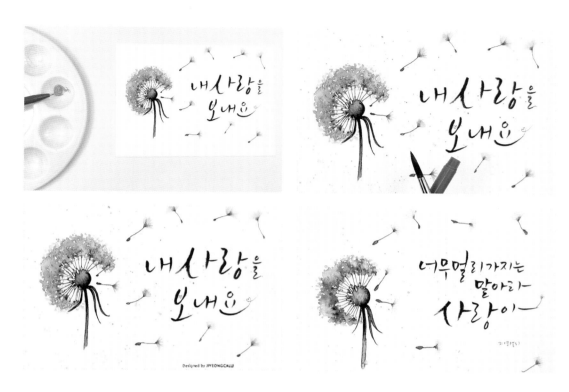

11 팔레트에 peacock blue를 칠합니다.

12 11번에 붓으로 물을 섞은 후 붓을 톡톡 두드려 자연스럽게 튀겨 줍니다.

13 감성적인 느낌의 민들레가 완성되었습니다.

14 색을 바꿔 다른 느낌의 민들레를 그릴 수 있습니다.(red purple)

11	12
13	14

부모님 감사합니다, 카네이션

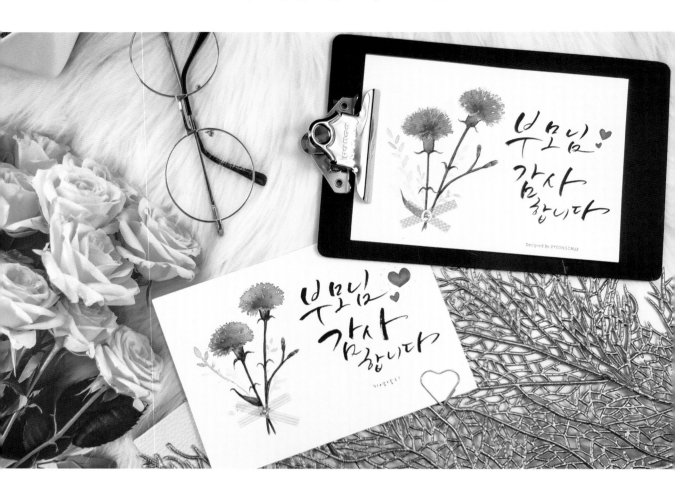

 감사와 사랑의 마음을 전하는 5월이에요. 예쁜 카네이션을 그려 부모님과 스승님께 감사의 마음을 전해 보세요.

PREPARATION
모나미 플러스펜, 띤또레또 수채엽서지 300g, 세필붓 4호, 붓펜, 팔레트, 작은 마스킹 테이프나 스티커

COLOR

red wine red dark green green lime yellow

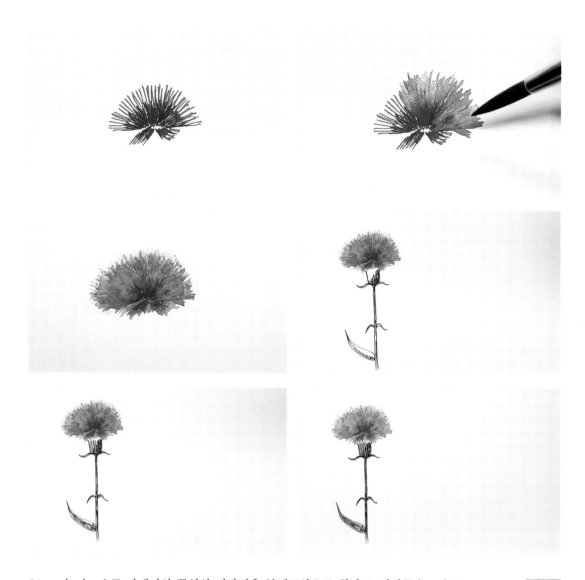

01 red wine으로 카네이션 꽃잎의 시작점을 부채모양으로 칠하고, 바깥쪽은 red로
 그립니다. 이때 앞쪽으로 살짝 삐쳐 내려온 꽃잎도 그려 줍니다.

02 붓에 물을 적당히 묻혀 그린 선을 따라 물칠을 합니다.

03 꽃잎의 끝부분이 일정한 길이로 똑같지 않게 들쭉날쭉 조절해서 물칠합니다.

04 dark green으로 카네이션 줄기와 잎을 그리고 어두운 부분을 살짝 칠합니다.

05 green으로 줄기와 잎을 더 칠합니다.

06 lime yellow로 줄기와 잎을 더 칠합니다.

01	02
03	04
05	06

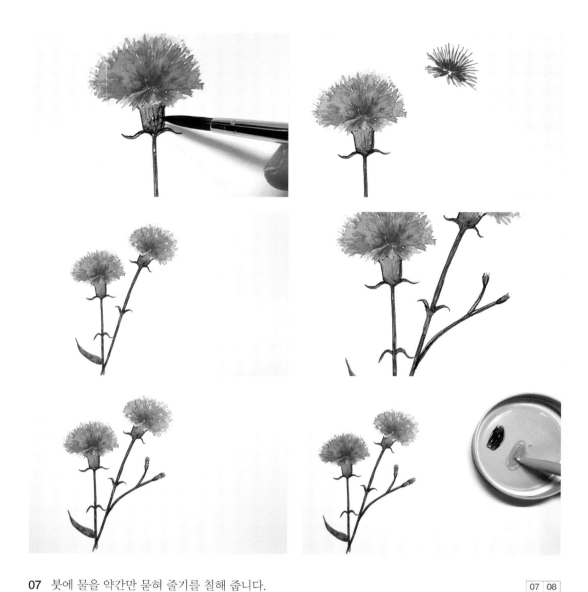

07 붓에 물을 약간만 묻혀 줄기를 칠해 줍니다.

08 같은 방법으로 카네이션 한 송이를 더 그려 줍니다.

09 서로 교차되게 줄기를 그립니다.

10 꽃이 피지 않은 꽃봉오리도 그려 주기 위해 줄기를 먼저 그립니다.

11 물이 다 마르면 red wine과 red로 작은 봉오리를 그리고 물칠합니다.

12 물감처럼 사용하기 위해서 팔레트에 dark green과 lime yellow를 칠합니다.

07	08
09	10
11	12

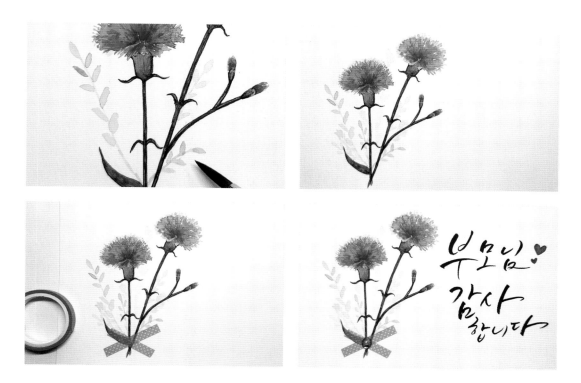

13 팔레트 위 펜에 물을 약간 섞어 카네이션 꽃송이 뒤에 은은하게 보이는 꽃줄기들
　　을 몇 개 그려 줍니다.

14 팔레트에 칠한 두 색을 골고루 이용하여 줄기를 그려 줍니다.

15 물이 다 마르면 마스킹 테이프를 리본 모양으로 붙입니다.

16 중간에 예쁜 스티커로 마무리하고, 붓펜으로 전하고픈 감사 메시지를 씁니다.

13	14
15	16

따뜻한 봄이 배달 왔어요

 알록달록 무늬가 독특한 팬지도 수성펜으로 충분히 멋지게 표현할 수 있어요. 찻잔 가득 봄을 담아 보세요.

PREPARATION
모나미 플러스펜, 띤또레또 수채엽서지 300g, 세필붓 4호, 유성 드로잉펜(PIGMA MICRON 01), 금색·은색 젤펜, 붓펜

COLOR

violet coral red golden yellow orange lime yellow

peacock blue

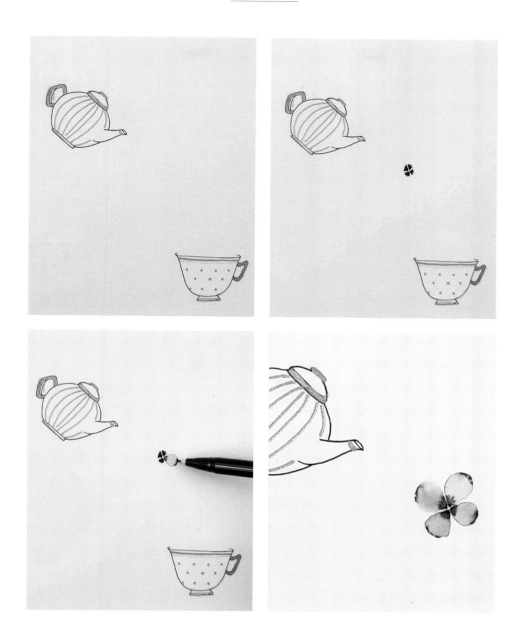

01 유성 드로잉펜과 금색, 은색 젤펜을 이용해 예쁜 주전자와 찻잔을 그립니다.

01	02
03	04

02 violet으로 모여 있는 작은 세모 4개를 그립니다.

03 물을 묻힌 붓으로 꽃잎 모양을 만들어 줍니다. 물이 마르기 전에 꽃잎 끝부분에 펜을 살짝 대면 자연스럽게 잉크가 퍼지며 꽃잎 끝이 진한 팬지처럼 표현됩니다.

04 꽃잎 4장을 3번 방법으로 완성합니다.

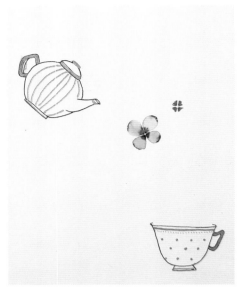
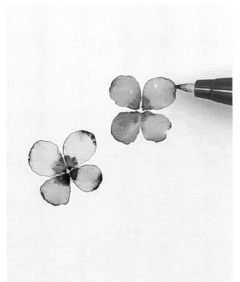
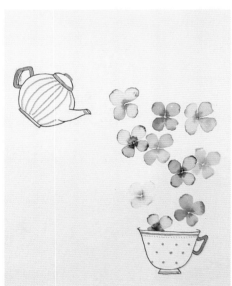

05 원하는 색의 펜을 사용해서 2~4번의 방법으로 알록달록 팬지를 그립니다.(coral)

06 coral 색의 잎도 물이 마르기 전에 꽃잎 끝에 펜을 살짝 대 줍니다. 펜촉에 물이 묻어 잘 그려지지 않으면 빈 종이에 펜을 몇 번 칠하면 다시 색이 잘 나옵니다.

07 golden yellow, orange, lime yellow, peacock blue 등 다양한 색으로 팬지를 여러 송이 그립니다.

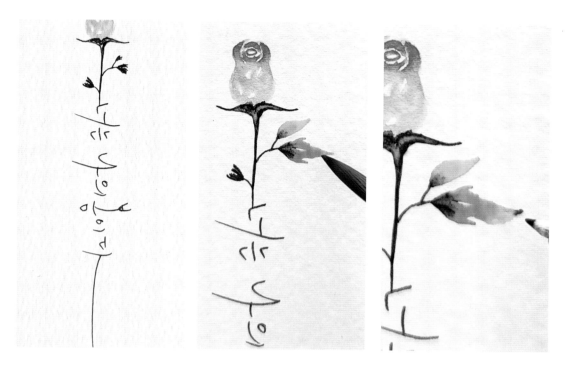

05 olive로 전하고픈 메시지를 줄기 방향으로 씁니다. 05 06 07

06 붓에 물을 묻혀 잎을 그려 줍니다.

07 물이 마르기 전에 펜을 잎 끝에 살짝 갖다 대면 자연스럽게 잉크가 번지며 진한 부분을 표현할 수 있습니다.

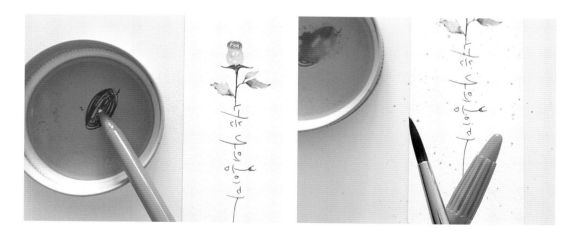

08 팔레트에 coral을 칠합니다. 08 09

09 붓으로 8번에 물을 섞은 후 붓을 펜에 통통 두드리면 자연스럽게 흩뿌려집니다.

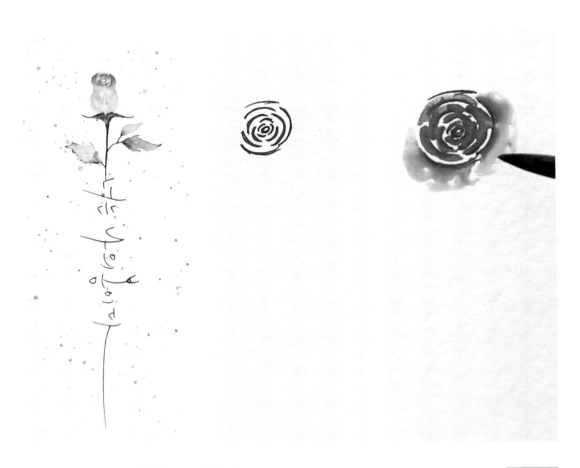

10 11 12

10 감성적인 장미꽃 책갈피가 그려졌습니다.

11 이번에는 활짝 핀 장미꽃을 그리기 위해 red wine으로 작은 원을 둘러싼 잎을 여러 장 둥글게 그립니다.

12 붓에 물을 묻혀 선을 따라 물칠을 합니다. 제일 바깥쪽 선은 넓게 물칠을 해 주어 장미꽃이 활짝 핀 모습을 표현합니다. 선과 선 사이에 남은 빈틈을 그대로 남겨 두면 장미꽃이 더 예쁘게 완성됩니다.

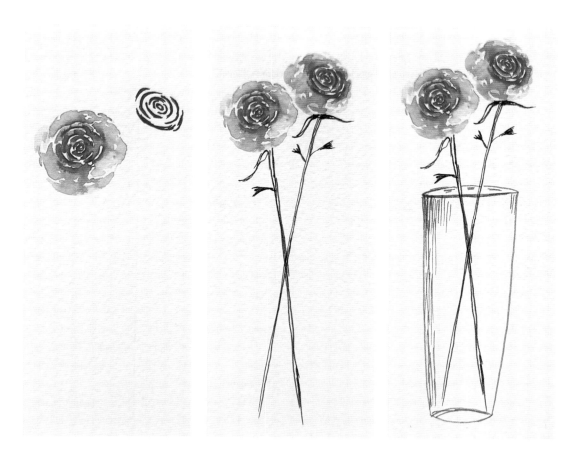

13 다른 방향을 바라보는 장미꽃 한 송이를 같은 방법으로 더 그립니다.

13 14 15

14 olive로 꽃줄기와 잎의 시작점을 그립니다.

15 lavender로 유리컵을 그리고, 어두운 부분을 살짝 칠합니다.

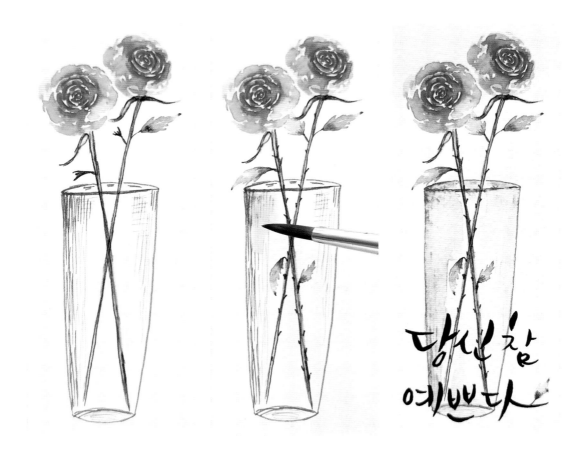

16 줄기에 물칠을 하고 잎도 그려 줍니다. 유리컵은 lilac으로 살짝 더 칠해 줍니다.

16 17 18

17 장미 줄기에 닿지 않게 조심하며 유리컵에 물칠을 합니다.

18 물이 다 마르면 붓펜으로 전하고픈 메시지를 씁니다.

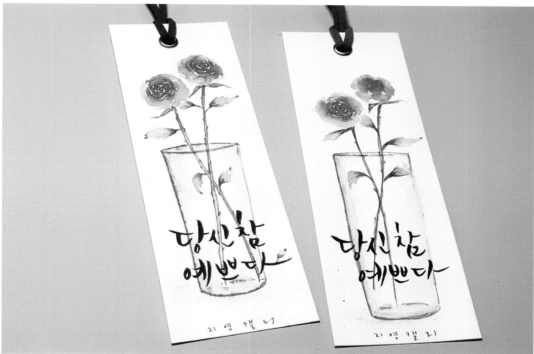

19 구멍을 뚫는 펀치로 구멍을 뚫고 끈을 묶어 줍니다.

20 장미 한 송이 책갈피가 완성되었습니다.

21 유리컵 속 장미 두 송이 책갈피도 완성되었습니다.

19	20
21	

라벤더와 콩선인장 책갈피

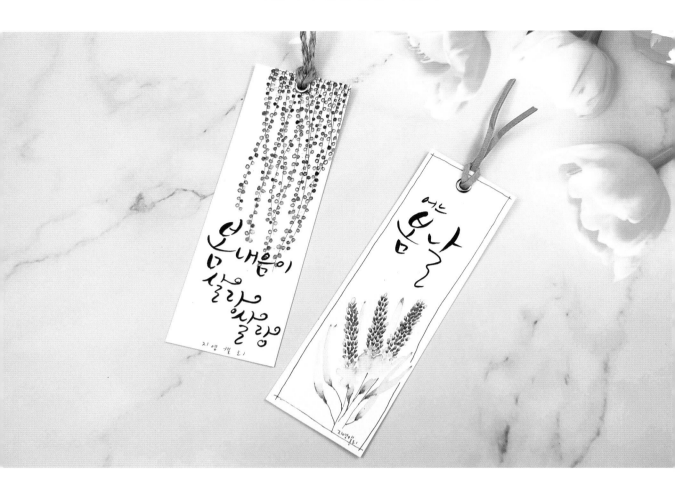

작은 꽃들이 모여 있는 보랏빛 라벤더와 마치 콩알이 줄줄이 매달린 모양 같은 콩선인장을 본 적이 있나요? 봄 느낌이 물씬 나는 예쁜 책갈피로 만들어 보세요.

PREPARATION

모나미 플러스펜, 띤또레또 수채엽서지 300g, 세필붓 4호, 붓펜, 펀치, 끈

COLOR

violet lavender olive dark green light green green

lime yellow gray

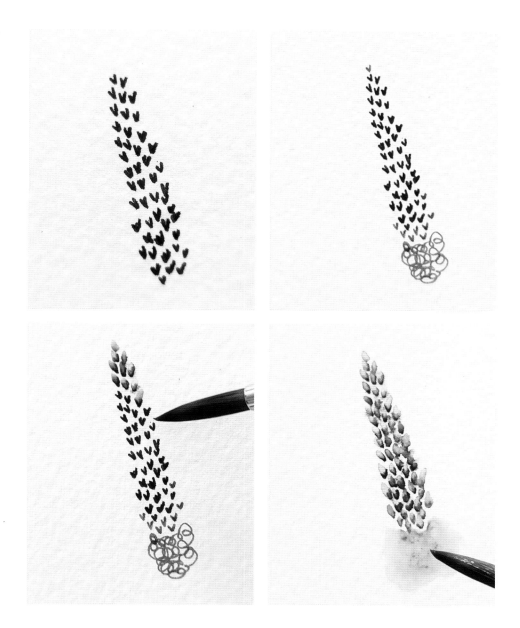

01 violet으로 작은 v를 많이 그립니다.

02 아래쪽은 lavender로 빙글빙글 그립니다.

03 붓에 물을 조금만 묻혀 v마다 물칠을 해서 작은 꽃잎을 만듭니다.

04 아래쪽은 붓에 물을 많이 묻혀 칠해 줍니다.

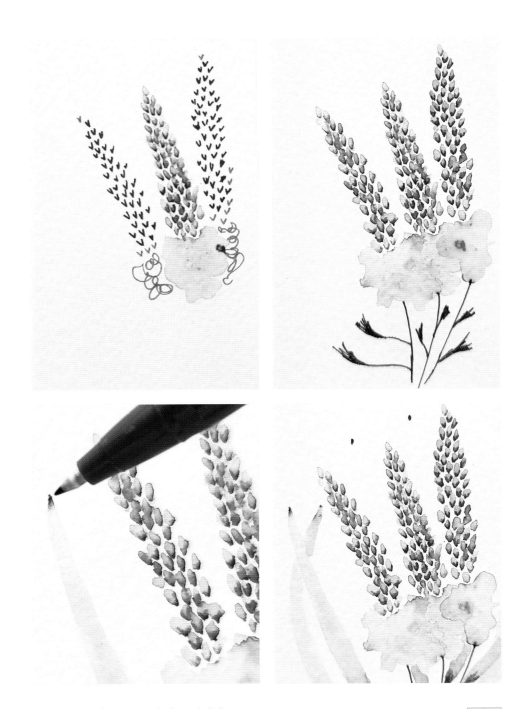

05 | 06
07 | 08

05 같은 방법으로 2송이 더 그립니다.

06 olive로 줄기와 잎의 시작점을 그립니다.

07 잎의 시작점부터 물칠을 하여 길쭉한 잎을 그립니다. 물을 마르기 전에 잎 끝
에 펜을 살짝 갖다 대면 자연스럽게 번져서 진한 부분을 표현할 수 있습니다.

08 꽃송이 뒤쪽 잎을 그려 주기 위해 점 2개를 찍습니다.

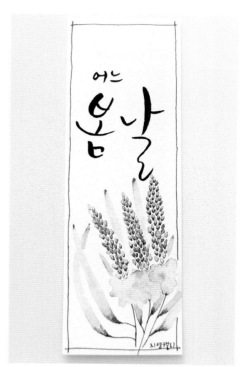

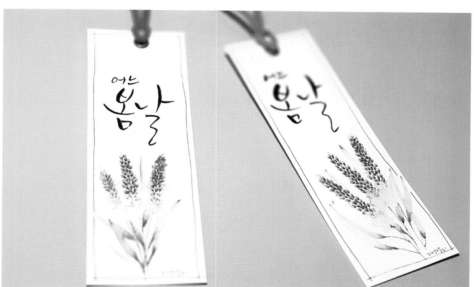

09 점의 잉크를 물로 펼쳐서 잎을 그리고, olive로 테두리 선을 그려 줍니다.

10 붓펜으로 전하고픈 메시지를 씁니다.

11 펀치로 구멍을 뚫고 끈을 묶어 책갈피를 완성합니다.

09	10
11	

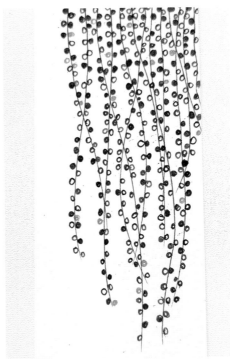

12 13
14

12 olive로 위에서부터 내려오는 긴 줄기들을 들쭉날쭉 그립니다.

13 녹색 계열의 펜으로 콩알들을 그립니다. 이때 원 안을 칠하느냐 비워 두냐에 따라 진하기가 달라지므로 다양하게 그려 줍니다.

14 붓에 물을 묻혀 원 위를 콕콕 찍어 줍니다. 문지르지 않고 물을 얹어 주기만 하면 마르면서 자연스럽게 색이 표현됩니다.

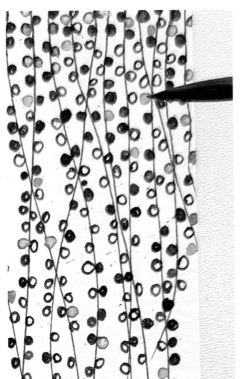

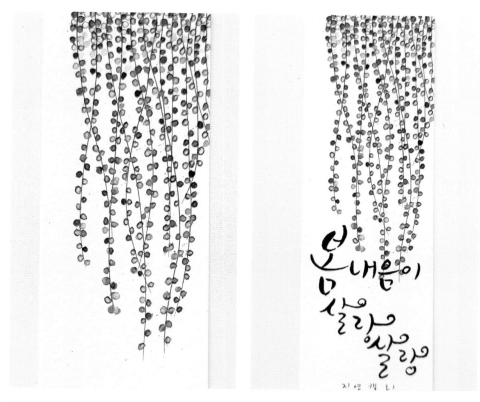

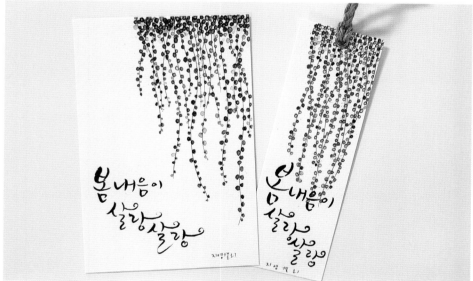

15 물이 마르면 윗부분이 좀 더 풍성하게 보이도록 gray로 더 채워 줍니다.

16 다 마르면 붓펜으로 전하고픈 메시지를 씁니다.

17 끈을 연결해 책갈피를 만듭니다. 엽서로 만들어도 무척 예쁩니다.

15	16
17	

비닐을 이용한 튤립 감성 엽서 만들기

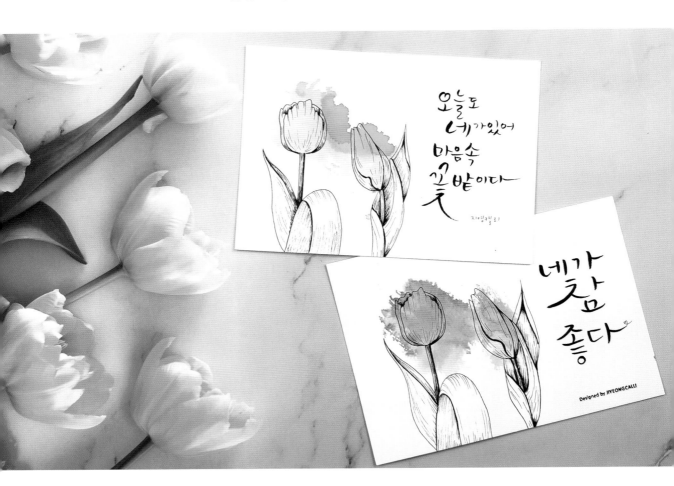

비닐을 이용해서 한 폭의 추상화 느낌을 낼 수 있어요. 멋진 배경을 만들어 튤립 감성 엽서를
만들어 보세요.

PREPARATION

모나미 플러스펜, 띤또레또 수채엽서지 300g, 세필붓 4호, 붓펜, 유성 드로잉펜(PIGMA MICRON 01),
비닐

COLOR

 coral red
purple

널 사랑할 수밖에, 수박

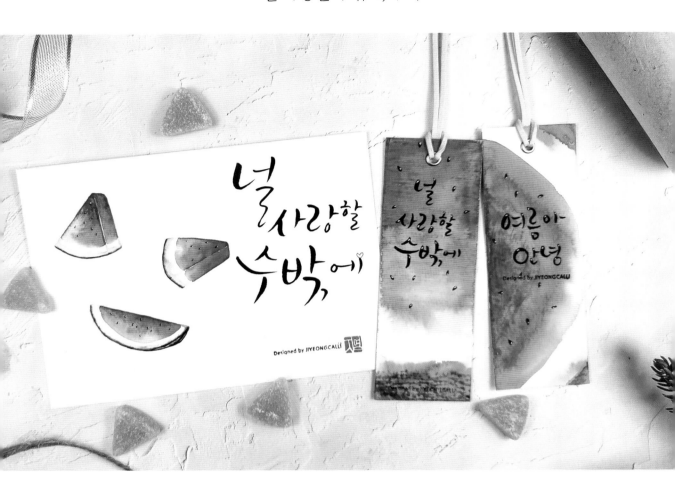

 달콤한 물을 가득 머금은 수박은 그림으로 표현할 때도 물을 듬뿍 사용해요. 달콤하고 시원한 수박을 그려 보세요.

PREPARATION
모나미 플러스펜, 띤또레또 수채엽서지 300g, 세필붓 4호, 붓펜, 유성 드로잉펜(PIGMA MICRON 01), 흰색 젤펜, 마스킹 테이프, 펀치, 끈

COLOR

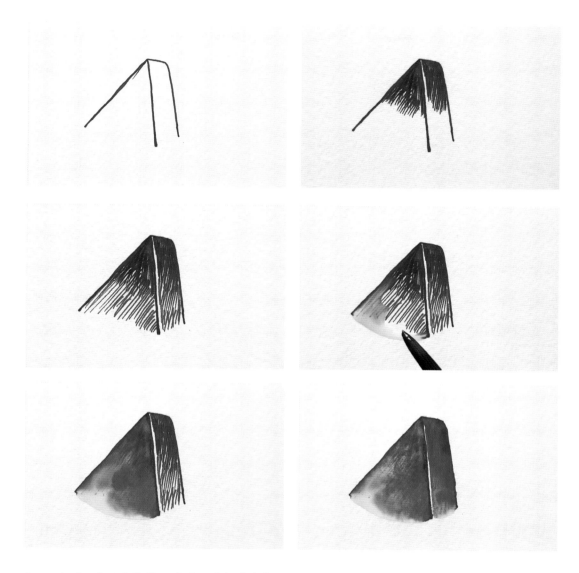

01 red wine으로 수박 한 조각의 모양을 삼각형으로 그립니다. 이때 아랫부분의 경계 선은 그리지 않습니다.

02 수박을 반으로 나누며 red wine으로 윗부분을 진하게 칠해 줍니다. 옆으로 방향이 꺾이는 경계선은 칠하지 않고 하이라이트로 남겨 둡니다.

03 red로 나머지 아랫부분을 듬성듬성 칠해 줍니다.

04 붓에 물을 가득 묻혀 아랫부분부터 물칠을 합니다. 이때 둥글게 물칠을 하며 경계 선을 물로 그려 줍니다.

05 아래에서 위로 물칠을 하면 물을 가득 머금은 수박 형태가 됩니다.

06 옆면도 같은 방법으로 물칠을 합니다.

01	02
03	04
05	06

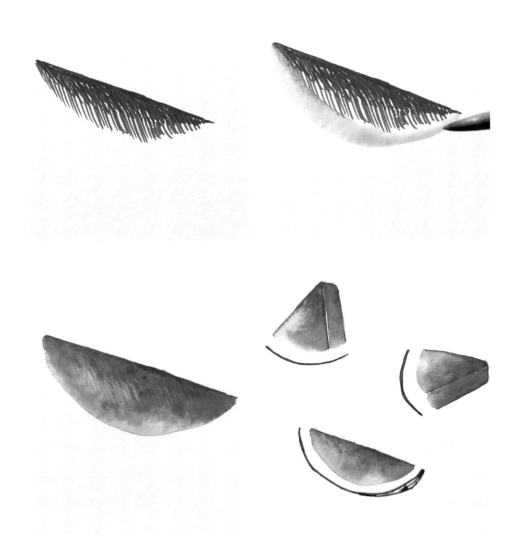

07 물이 마르기를 기다리며 또 다른 수박도 red wine과 red로 형태를 잡아 줍 07 08 09 10
　　니다.

08 붓에 물을 가득 묻혀 둥근 모양의 경계선을 만들며 물칠을 시작합니다.

09 아래에서 위로 물칠을 하면 큰 수박 조각의 형태가 만들어집니다.

10 수박의 빨간 물이 완전히 마르면 green으로 수박 껍질 부분을 두꺼운 선으
　　로 그립니다.

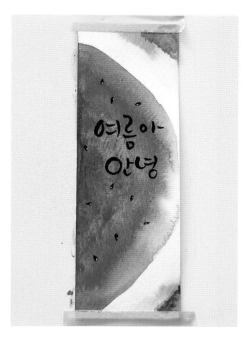

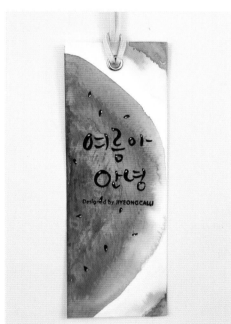

17 green으로 수박 껍질을 그리고 물칠을 합니다.

18 12~13번의 방법으로 수박씨를 그리고 붓펜으로 글씨를 씁니다.

19 펀치로 구멍을 뚫고 끈을 끼워 주면 멋진 책갈피가 완성됩니다.

17	18
19	

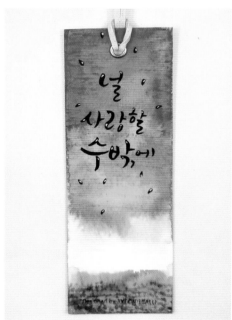

20 방향을 달리하여 그려 주면 또 다른 느낌의 수박 책갈피를 만들 수 있습니다.

21 아래에서 위로 물칠을 듬뿍 해 줍니다.

22 달콤한 수박 책갈피가 만들어졌습니다. 이 방법을 응용하여 다양한 모양의
수박을 표현해 보세요.

20	21
22	

너만 보는 해바라기

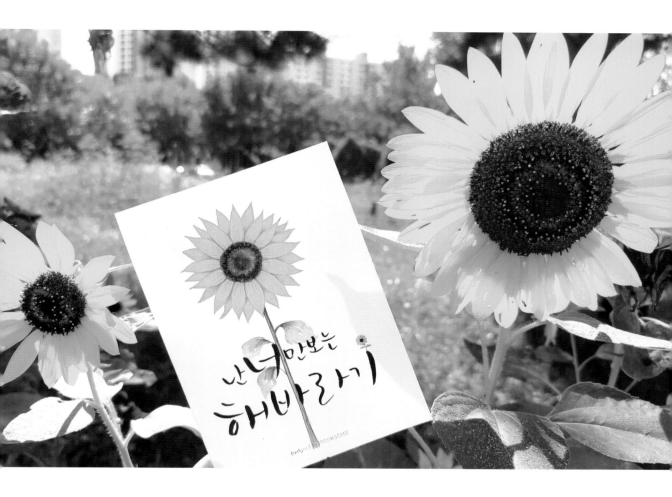

 여름의 꽃 해바라기는 키다리아저씨처럼 큰 키를 하고선 한결같이 해만 바라보지요. 해바라기로 사랑하는 이에게 한결같은 마음을 전해 보세요.

PREPARATION

모나미 플러스펜, 띤또레또 수채엽서지 300g, 세필붓 4호, 붓펜

COLOR

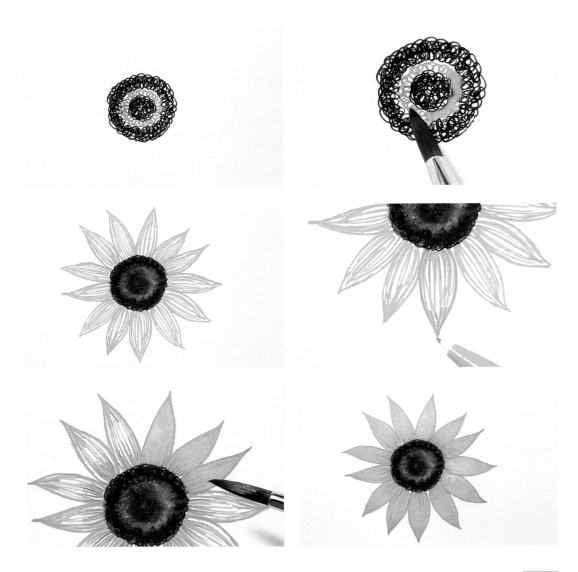

01 chocolate과 black을 빙글빙글 돌려 가며 제일 안쪽 원을 그립니다. golden
 yellow와 chocolate으로 바깥쪽 원을 그립니다.

02 물칠은 가장 연한 golden yellow부터 시작합니다.

03 물칠이 다 끝나면 원 바깥쪽에 yellow로 잎을 그린 후 안을 채워 줍니다. 잎의 결
 방향으로 채워 줍니다.

04 golden yellow로 테두리와 가장자리 부분을 덧그립니다.

05 잎 하나씩 천천히 물칠을 합니다. 잎 테두리 부분이 울퉁불퉁 삐쳐 나가게 물칠이
 되어도 걱정하지 마세요. 다 마른 후에 펜으로 정리해 주면 됩니다.

06 물칠이 끝난 후 울퉁불퉁한 부분은 yellow로 살짝 그려 정리해 줍니다.

01	02
03	04
05	06

94

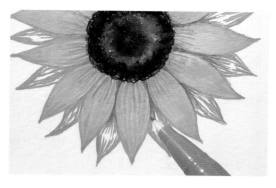

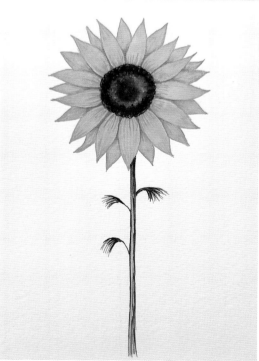

07 물이 다 마르고 나면 뒤쪽에 겹쳐진 잎은 golden yellow로 그리고, 안쪽 부분은 orange로 진하게 칠합니다.

08 orange로 칠한 부분은 따로 물칠을 하지 않습니다.

09 붓에 물을 묻혀 golden yellow로 그린 부분을 칠해 줍니다.

10 olive와 lime yellow로 줄기와 잎의 시작점을 그립니다.

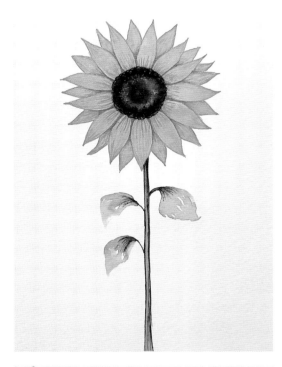

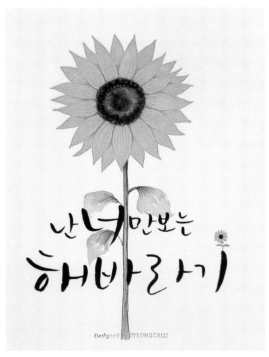

11 12
13

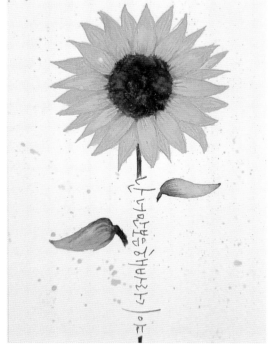

11 줄기를 따라 물칠하고 잎 모양을 만들어 줍니
다. 이때 사이사이에 빈틈을 두고 잎을 그리면
더욱 감성적인 느낌이 됩니다.

12 물이 다 마르면 붓펜으로 전하고픈 메시지를 씁
니다.

13 같은 방법으로 조금만 응용하여 다양하게 표현
해 보세요.

아이스크림 사랑

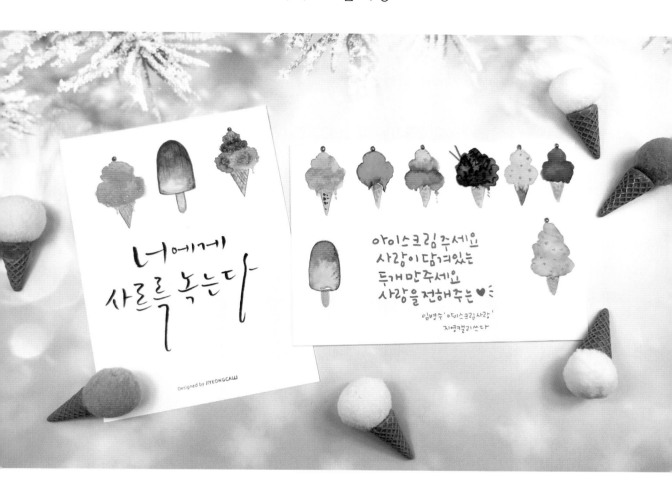

 여름이면 꼭 찾게 되는 달콤하고 시원한 아이스크림을 플러스펜으로 그릴 수 있어요. 좋아하는 맛의 색을 골라 함께 그려 보세요.

PREPARATION

모나미 플러스펜, 띤또레또 수채엽서지 300g, 세필붓 4호, 붓펜

COLOR

 pink coral red wine indigo red 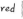 camel

01 pink로 빙글빙글 돌려 가며 딸기맛 아이스크림을 그립니다.

02 coral로 살짝 덧그립니다.

03 붓에 물을 충분히 묻혀 점 찍듯이 물칠을 합니다.

04 red wine으로 수박맛 아이스크림을 그립니다. 이때 윗부분만 칠해 줍니다.

05 아래부터 물칠을 합니다.

06 두 색으로 2가지 맛의 아이스크림도 표현할 수 있습니다.(indigo, red)

01	02
03	04
05	06

 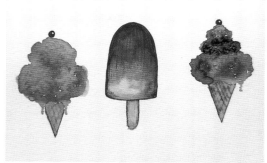

07 camel로 아이스크림 과자와 막대를 그립니다.

08 물칠을 하고 red wine으로 체리를 올려 줍니다.

07 08

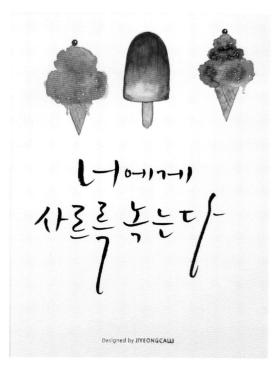

너에게
사르륵 녹는다

Designed by JIYEONGCALLI

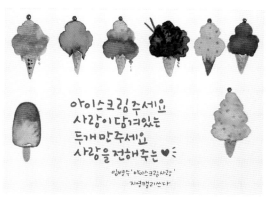

아이스크림 주세요
사랑이 담겨있는
두개만 주세요
사랑을 전해주는 ♥

임병수 '아이스크림사랑'
지영캘리가쓰다

09 10

09 붓펜으로 전하고픈 메시지를 씁니다.

10 다양한 맛의 아이스크림을 그려 보세요.

새콤달콤 블루베리 주스

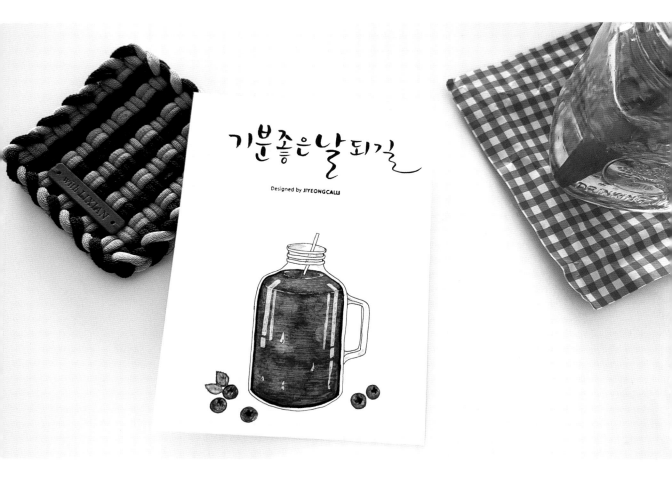

 더운 여름 하면 생각나는 음식 중 새콤달콤 시원한 주스를 빼놓을 수 없지요. 블루베리를 갈아 넣어 만든 새콤달콤한 주스를 그려 보세요.

PREPARATION
모나미 플러스펜, 띤또레또 수채엽서지 300g, 세필붓 4호, 붓펜, 유성 드로잉펜(PIGMA MICRON 01), 흰색 젤펜, 팔레트

COLOR

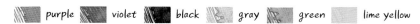

purple　　violet　　black　　gray　　green　　lime yellow

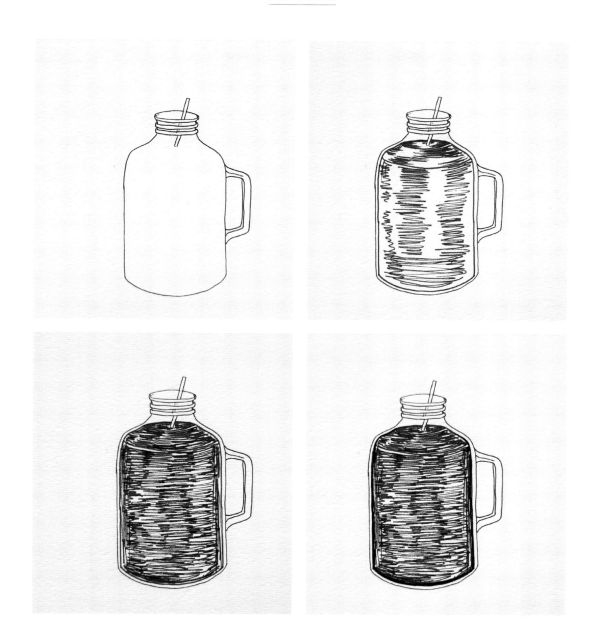

01 연필로 컵을 스케치한 후 유성 드로잉펜으로 따라 그립니다. 지우개로 연필 선은 깨끗하게 지웁니다.

01	02
03	04

02 purple로 주스의 테두리를 잡아 준 후 군데군데 칠합니다.

03 violet으로 남은 빈자리를 채웁니다.

04 주스의 테두리를 black으로 덧그려 줍니다.

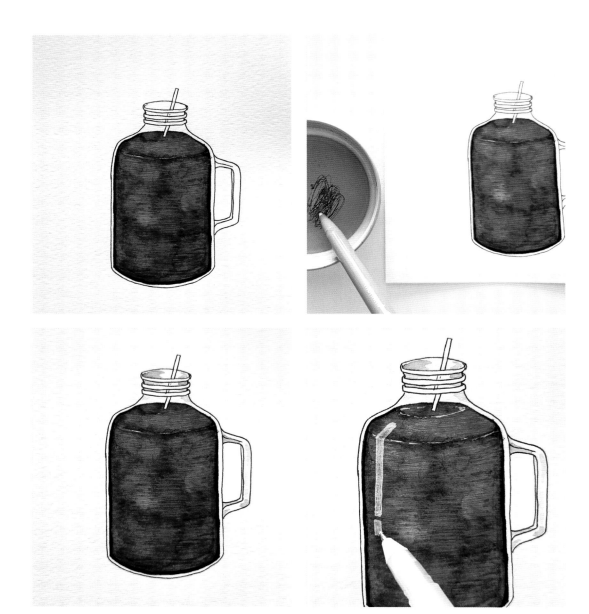

05 붓에 물을 충분히 묻혀 물칠을 합니다. 이때 연한 purple부터 물칠을 하고 black을
제일 마지막으로 칠해야 색이 탁하게 섞이지 않습니다.

06 팔레트에 gray를 칠합니다.

07 6번을 붓에 묻혀 컵에 음영을 넣어 줍니다.

08 물이 다 마르면 흰색 젤펜으로 컵 표면의 밝은 부분과 표면에 맺힌 물방울을 표현
합니다.

| 05 | 06 |
| 07 | 08 |

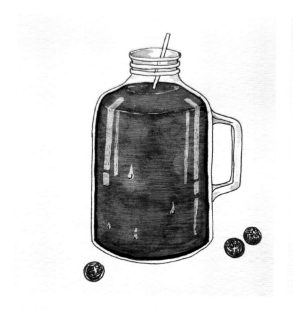

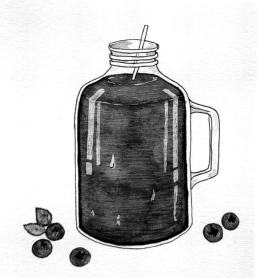

기분좋은날되길

Designed by JIYEONGCALLI

09	10
11	

09 violet과 purple로 컵 주변에 블루베리를 몇 개 그려 줍니다.

10 green과 lime yellow 등 녹색 계열의 펜으로 잎 도 몇 장 그리고 물칠을 합니다.

11 붓펜으로 전하고픈 메시지를 씁니다.

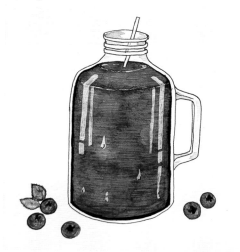

싱그러운 유칼립투스

유칼립투스는 푸른 초록의 잎만으로도 충분히 아름다움을 느끼게 해 주어요. 초록색 계열의 펜과 함께 포인트 색을 살짝 더해 주면 더욱 아름다운 그림이 완성되어요.

PREPARATION
모나미 플러스펜, 띤또레또 수채엽서지 300g, 세필붓 4호, 붓펜

COLOR

green dark green light green golden yellow pink olive

chocolate

01 green으로 유칼립투스 잎 1장을 그리고 위쪽과 아래쪽을 살짝 칠합니다.

02 dark green으로 경계선만 한 번 더 덧그려 줍니다.

03 붓에 물을 묻혀 펜을 펼쳐 줍니다.

04 light green으로 잎을 하나 더 그립니다. 잎의 방향에 변화를 주며 그립니다.

05 dark green으로 경계선을 따라 그리고 어두운 부분을 살짝 칠해 준 후 물칠을 합니다.

06 이번에는 green으로 잎을 그리고 golden yellow로 살짝 포인트를 줍니다. dark green으로 테두리를 한 번 더 따라 그립니다.

01	02
03	04
05	06

07 green과 포인트 색 pink의 조합으로도 그려 봅니다.

08 olive, dark green, light green 등 녹색 계열의 펜으로 자유롭게 잎을 그립니다.

09 옆으로 삐져 나가 가지에 붙어 있는 잎도 방향을 달리하여 그립니다.

10 잎을 다 그린 후 chocolate으로 잎을 연결하는 가지를 그립니다.

Designed by JIYEONGCALLI

11 오른쪽 위에 잎을 몇 장 더 그리고 chocolate으로 가지를 그려 그림을 완성 11 | 12
합니다.

12 붓펜으로 전하고픈 메시지를 씁니다.

선인장 일러스트 엽서

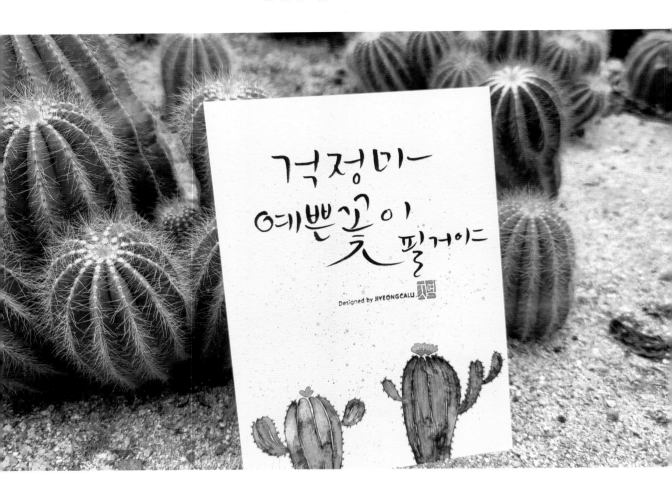

 플러스펜은 펜촉이 뾰족해서 가시를 쉽게 그릴 수 있어요. 플러스펜의 장점을 이용해 선인장을 그려 보세요.

PREPARATION
모나미 플러스펜, 띤또레또 수채엽서지 300g, 세필붓 4호, 붓펜, 팔레트

COLOR

green lime yellow olive red dark green red wine

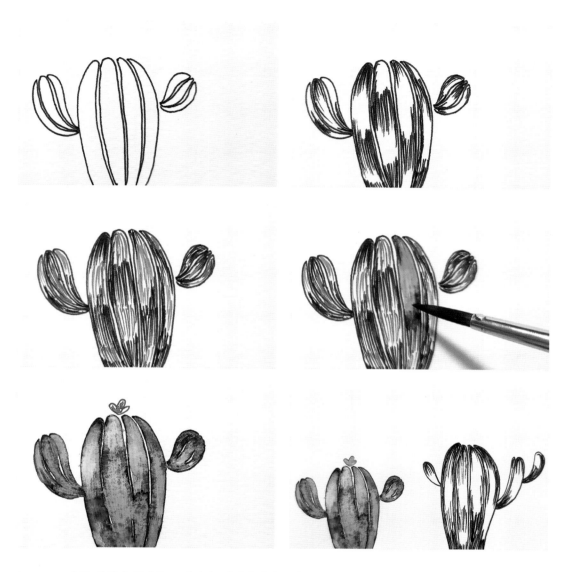

01 green으로 선인장 줄기를 그립니다. 선인장의 울퉁불퉁한 경계선을 중심으로 3~4
 등분하여 그립니다.

01	02
03	04
05	06

02 테두리를 그린 후 부분부분 칠합니다.

03 lime yellow, olive 등 녹색 계열의 색을 더해 줍니다.

04 붓에 물을 충분히 묻혀 물칠합니다.

05 red로 작은 꽃을 그립니다.

06 dark green으로 다른 선인장을 하나 더 그립니다.

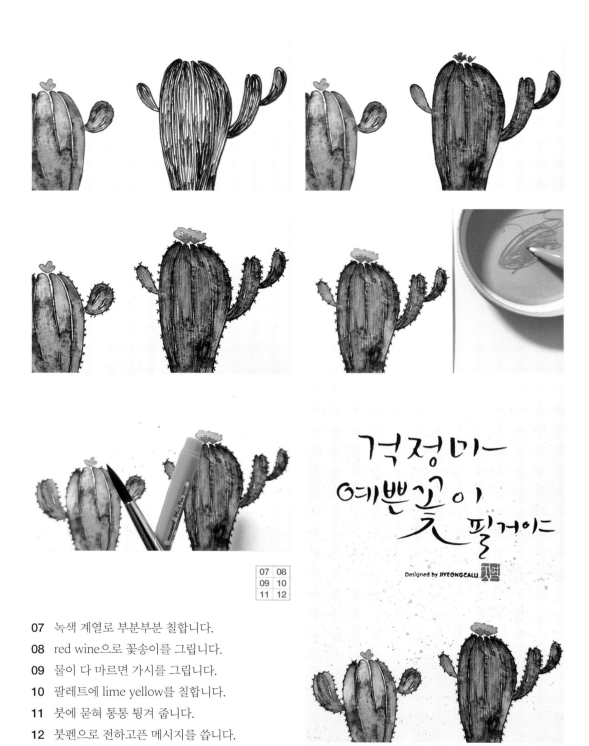

걱정마~
예쁜꽃이
필거야

Designed by JIYEONGCALU

07	08
09	10
11	12

07 녹색 계열로 부분부분 칠합니다.

08 red wine으로 꽃송이를 그립니다.

09 물이 다 마르면 가시를 그립니다.

10 팔레트에 lime yellow를 칠합니다.

11 붓에 묻혀 통통 튕겨 줍니다.

12 붓펜으로 전하고픈 메시지를 씁니다.

주르르 과즙 가득 복숭아

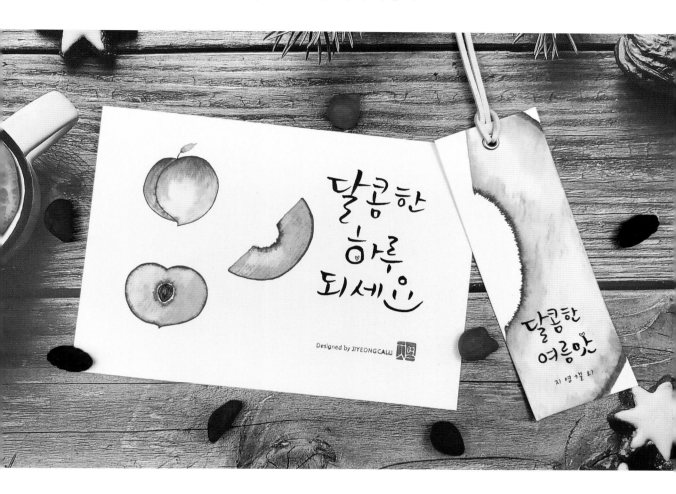

 여름에 맛있게 먹는 달콤한 복숭아는 그림만 보아도 향긋함이 느껴져요. 과즙 가득한 복숭아를 플러스펜으로 그려 보세요.

PREPARATION
모나미 플러스펜, 띤또레또 수채엽서지 300g, 세필붓 4호, 큰 붓, 붓펜, 펀치, 끈, 마스킹 테이프

COLOR

red wine red pale orange orange yellow

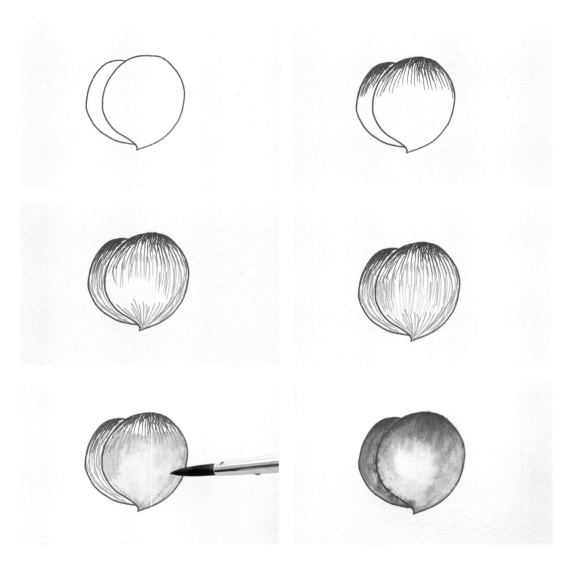

01 red wine으로 복숭아 모양을 그립니다.

02 red wine으로 윗부분을 진하게 칠하고 red로 이어 칠합니다.

03 pale orange로 이어 칠합니다.

04 yellow를 살짝 더해 줍니다.

05 연한 색인 아랫부분부터 물칠합니다.

06 물이 가득한 복숭아가 예쁘게 완성되었습니다.

01	02
03	04
05	06

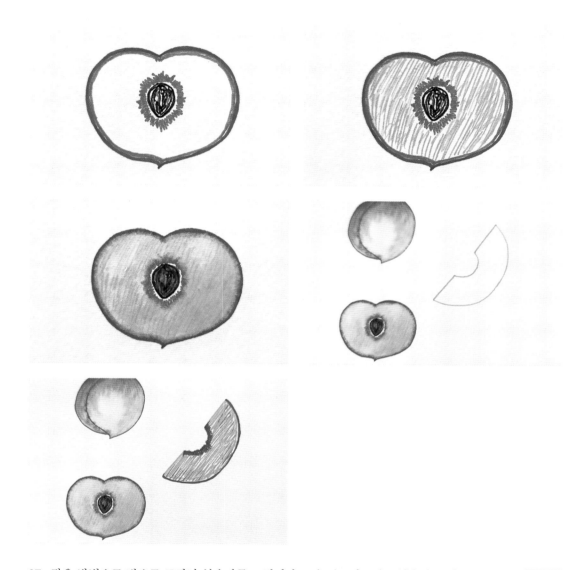

07 같은 방법으로 반으로 조각난 복숭아를 그립니다. red wine과 red로 복숭아 모양
 을 그리고 chocolate과 red로 씨를 그립니다.

08 pale orange와 yellow로 안을 채워 줍니다.

09 연한 색부터 물칠을 합니다.

10 이번에는 작은 조각의 복숭아를 pale orange로 그립니다.

11 red wine, red, pale orange, orange, yellow로 색을 칠하고 물칠합니다.

07 08
09 10
11

12 붓펜으로 전하고픈 메시지를 씁니다.

12

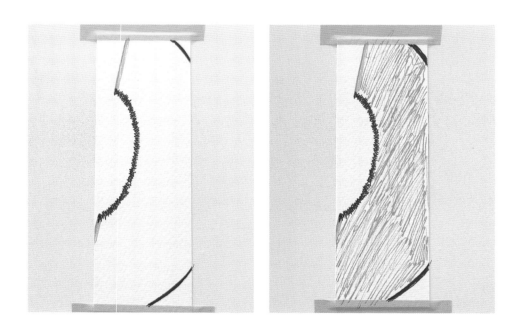

13 11번 방법으로 책갈피를 만들어 봅니다. 마스킹 테이프로 위아래를 고정한 후 복숭아 조각을 그립니다.

13 14

14 색을 칠할 때 펜을 너무 세게 누르며 칠하면 물칠을 해도 펜 자국이 남을 수 있으니 펜을 45도로 눕혀 손에 힘을 빼고 살살 칠해 줍니다.

15 큰 붓을 이용하여 물칠을 합니다.

16 물이 다 마르면 마스킹 테이프를 떼어 냅니다.

17 붓펜으로 전하고픈 메시지를 쓴 후 펀치로 구멍을 뚫고 끈을 연결해 줍니다.

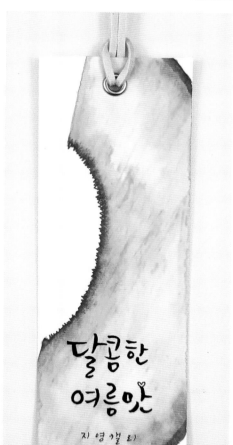

밤바다와 배

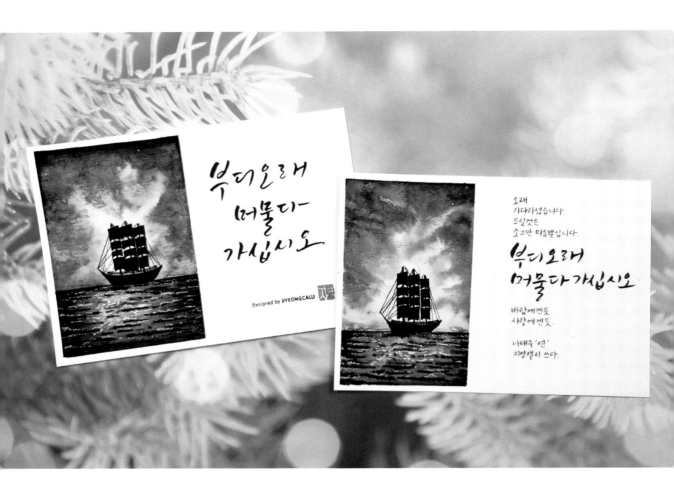

 여름 밤바다에서 파도 소리를 들어 본 적이 있나요? 고즈넉한 밤바다 위에 떠 있는 한 척의
배를 수성펜으로 그려 보세요.

PREPARATION
모나미 플러스펜, 띤또레또 수채엽서지 300g, 세필붓 4호, 붓펜, 흰색 젤펜, 마스킹 테이프, 팔레트

COLOR
 indigo　 violet　black

01 그림 그릴 부분을 남기고 마스킹 테이프로 둘러쌉니다. indigo로 밤바다의 어두운 부분을 칠합니다. 이때 펜을 45도로 눕혀 손에 힘을 빼고 살살 칠해야 나중에 펜 자국이 남지 않습니다.

01	02
03	04

02 violet을 근처에 더 칠합니다.

03 black으로 가장 어두운 가장자리 부분을 칠합니다.

04 방금 사용한 3가지 색의 펜을 팔레트나 마스킹 테이프 위에 칠해 줍니다.

05 06
07 08

05 붓에 물을 듬뿍 묻혀 흰 공간을 조금씩 남기며 밤바다와 하늘을 물칠합니
다.

06 물칠하는 중간중간에 색을 더 얹고 싶은 부분은 4번에 칠해 둔 펜을 묻혀
얹어 주면 됩니다.

07 물이 다 마르면 black으로 배를 그립니다.

08 black으로 바다 위 파도의 물결도 듬성듬성 그려 줍니다.

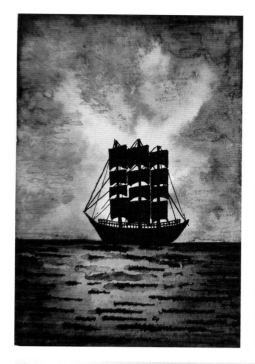

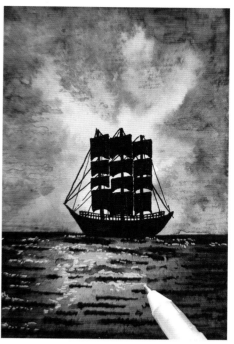

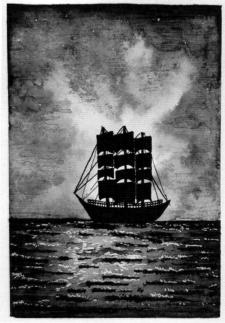

부디오래
머물다-
가십시오

Designed by JIYEONGCALLI

09 붓에 물을 약간만 묻혀 8번의 물결에 살짝 물칠을 합니다.

10 흰색 젤펜으로 바다 위 파도의 반짝이는 부분을 표현합니다.

11 붓펜으로 전하고픈 메시지를 씁니다.

09	10
11	

봉숭아 꽃물, 첫눈 올 때까지

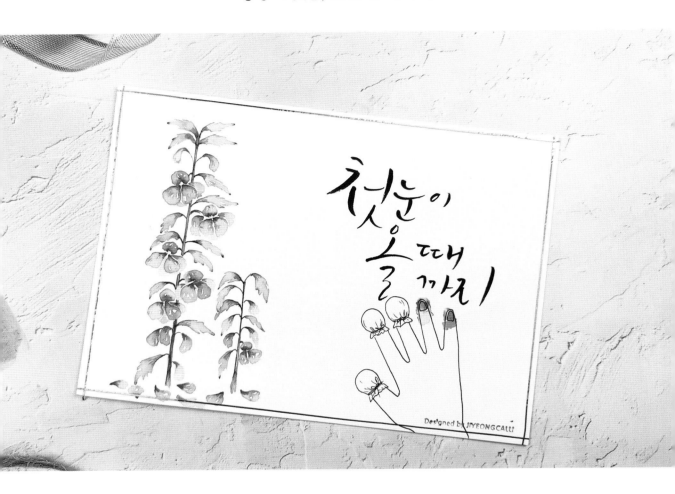

 여름에 손톱 끝에 물들인 봉숭아 꽃물이 첫눈이 올 때까지 남아 있으면 첫사랑이 이루어진다는 말이 있지요? 첫눈을 기다리던 소녀 시절의 감성을 엽서에 담아 보세요.

PREPARATION

모나미 플러스펜, 띤또레또 수채엽서지 300g, 세필붓 4호, 붓펜, 유성 드로잉펜(PIGMA MICRON 01), 팔레트, 네일 라인테이프

COLOR

 red wine coral olive dark green

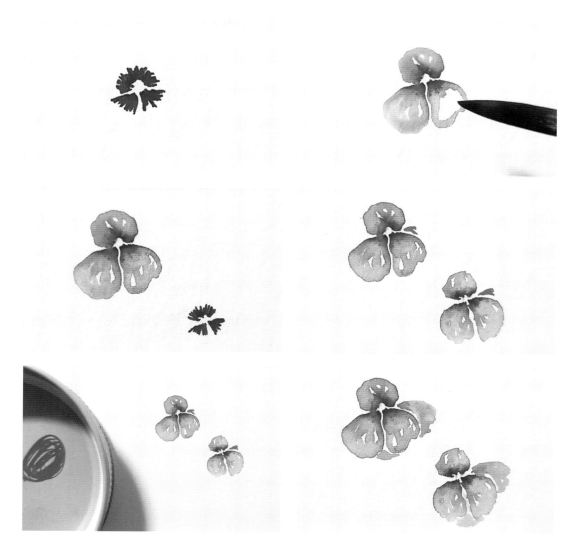

01 red wine으로 봉숭아 꽃잎의 시작점을 칠합니다.

02 물을 묻힌 붓으로 꽃잎 모양을 만들어 줍니다. 이때 빈틈을 살짝 남겨 두고 칠하면
 감성적인 느낌을 더할 수 있습니다.

03 같은 방법으로 봉숭아 꽃잎을 더 그립니다.

04 물이 마르면 뒤에 겹쳐진 꽃잎을 coral로 그립니다.

05 팔레트에 coral을 칠해서 물감처럼 사용해 그릴 수도 있습니다.

06 이미 칠해진 꽃잎에 번져 나가지 않도록 조심하며 뒤쪽 잎을 그려 줍니다.

01	02
03	04
05	06

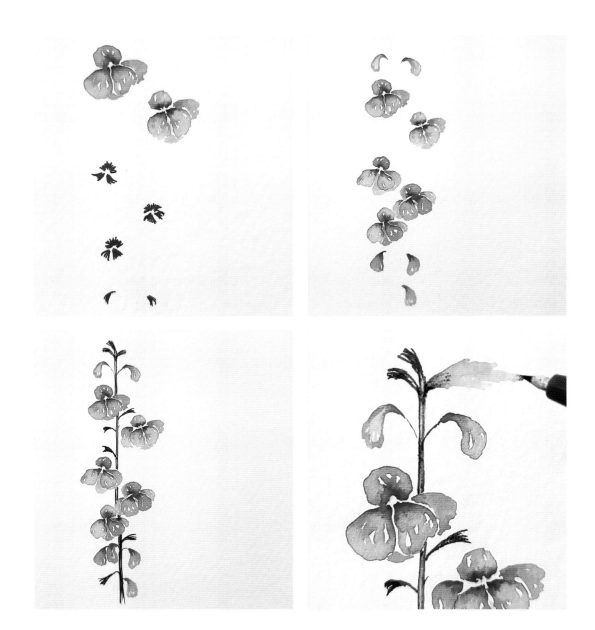

07 같은 방법으로 꽃송이들을 그립니다.

08 물칠을 할 때는 붓에 물을 너무 많이 묻히지 말고 적당히 묻혀야 꽃잎을 예쁘게 그
릴 수 있습니다.

09 olive로 꽃줄기와 잎의 시작점을 그립니다.

10 물칠을 하여 잎 모양을 만들고, 물이 마르기 전에 잎 끝에 펜을 살짝 갖다 대면 자
연스럽게 번져 나가며 진한 부분을 표현할 수 있습니다.

07	08
09	10

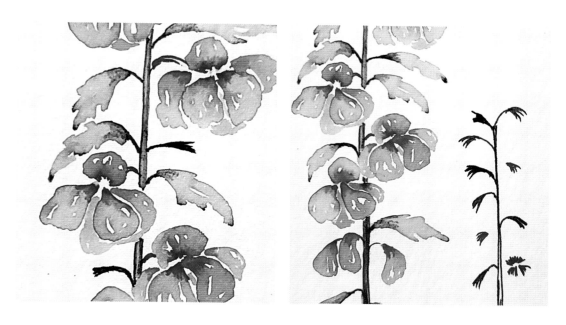

11 dark green으로도 잎을 그려 줍니다.

12 같은 방법으로 작은 줄기를 하나 더 그립니다.

11 12

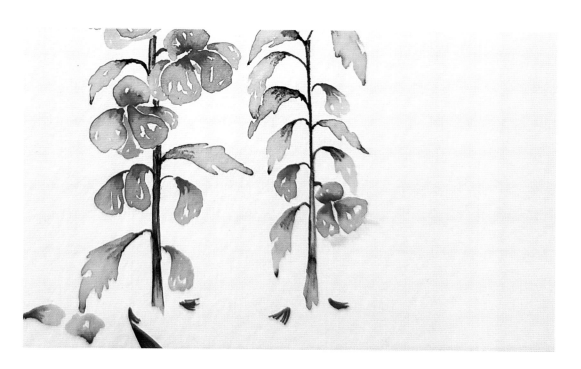

13 떨어진 꽃잎도 몇 개 그려 줍니다.

13

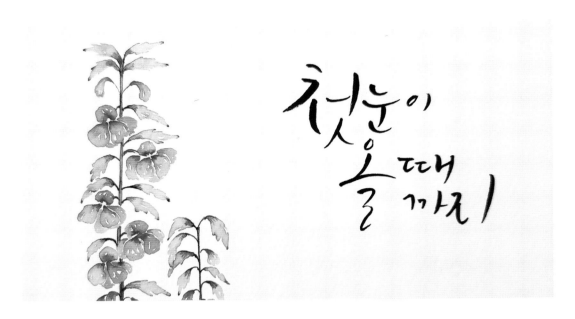

14 붓펜으로 전하고픈 메시지를 씁니다. 14

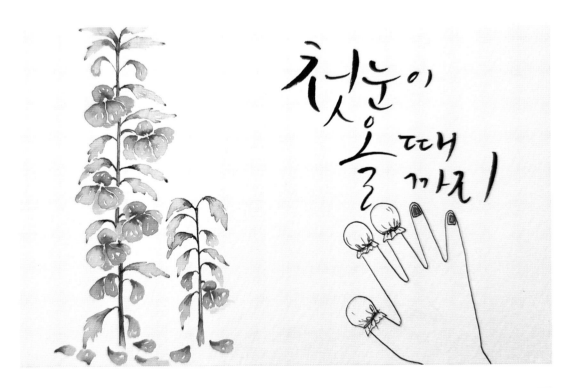

15 글씨 아래쪽에 유성 드로잉펜을 이용해 손을 그립니다. 손톱은 red wine으로 칠합
니다. 15

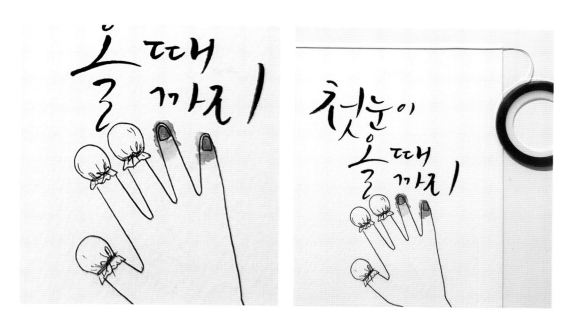

16 붓에 물을 충분히 묻혀 손까지 번져 나간 느낌으로 물칠을 해 줍니다.

17 금빛 네일 라인테이프로 테두리를 붙여 주면 고급스러운 느낌을 줄 수 있습니다.

<div align="right">`16` `17`</div>

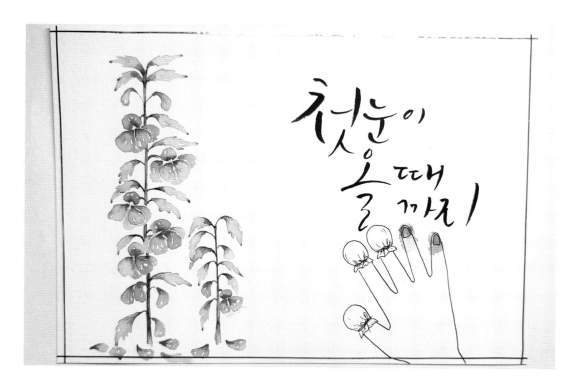

18 예쁜 카드가 완성되었습니다.

<div align="right">`18`</div>

여름꽃 수국

 수국은 다이아몬드 모양의 작은 꽃잎 4장이 모여 꽃 한 송이가 되고, 여러 꽃송이가 옹기종기 모여 풍성한 아름다움을 자랑해요. 다양한 색상의 수국을 그려 보세요.

PREPARATION
모나미 플러스펜, 띤또레또 수채엽서지 300g, 세필붓 4호, 붓펜, 마스킹 테이프, 팔레트

COLOR

violet purple pink indigo blue celeste

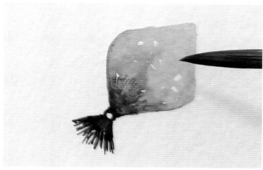
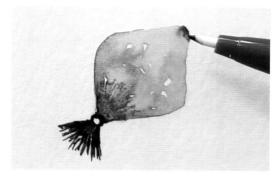
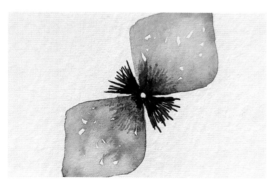

01 그림 그릴 부분을 남기고 마스킹 테이프를 붙여 줍니다. violet으로 마주 보는 꽃
 잎 2장의 시작점을 그립니다.

02 이어서 purple을 칠합니다.

03 붓에 물을 약간 묻혀 꽃잎 모양으로 펜을 녹여 줍니다. 이때 흰 부분을 살짝 남겨
 두고 꽃잎을 만들면 음영의 효과를 낼 수 있고 감성적인 느낌도 줄 수 있습니다.

04 물이 마르기 전에 얼른 펜을 물 끝에 갖다 대면 펜이 사르르 퍼져 나갑니다.

05 마주 보는 꽃잎 한 쌍이 다 마르면 다른 방향의 꽃잎 한 쌍도 같은 방법으로 그립
 니다.

01	02
03	04
05	

127

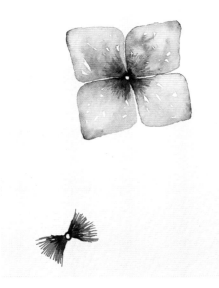

06	07
08	

06 purple과 pink의 조합으로도 그립니다.

07 indigo와 blue celeste의 조합으로도 그립니다.

08 번지는 것을 막기 위해 물이 마르지 않은 꽃들끼리 겹치지 않게 떨어뜨려 그려 줍니다.

09 물이 다 마르면 빈 공간에 더 그려 줍니다.

10 팔레트에 purple, pink, blue celeste를 칠해 물감처럼 사용해 남은 빈 공간에 꽃을
더 그립니다.

09 | 10

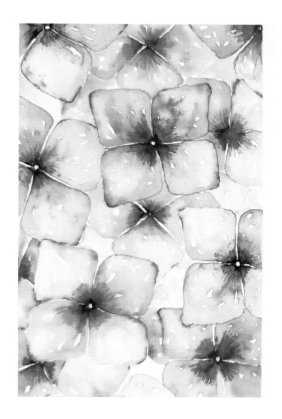

예쁜것은
다널
닮았다

Designed by JIYEONGCALLI

11 붓펜으로 전하고픈 메시지를 씁니다.

11

행운이 배달 왔어요, 네잎클로버

 행운을 가져다주는 네잎클로버를 실제로 찾기는 쉽지 않지요. 종이에 수성펜으로 그려 행운 듬뿍 담긴 엽서를 선물해 보세요.

PREPARATION
모나미 플러스펜, 띤또레또 수채엽서지 300g, 세필붓 4호, 붓펜, 흰색 젤펜, 마스킹 테이프, 팔레트, 네일 라인테이프

COLOR

dark green light green lime yellow

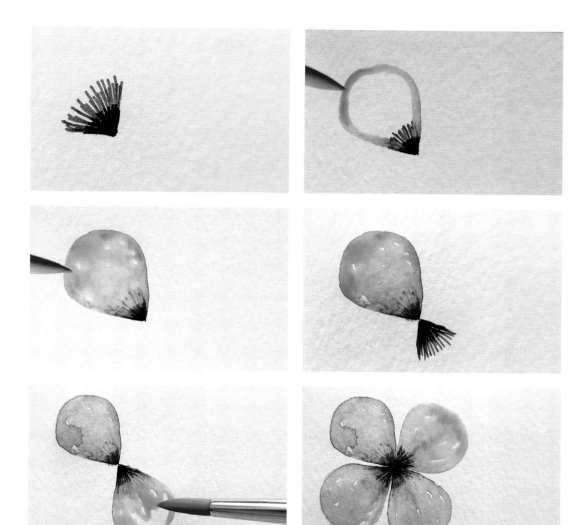

01 dark green과 lignt green으로 네잎클로버 잎의 시작 부분을 칠합니다.

02 붓에 물을 적당히 묻혀 1번의 펜을 녹여 동그란 잎 모양을 만들어 줍니다.

03 군데군데 흰 부분을 남겨 두고 물칠을 하면 더 감성적인 클로버가 완성됩니다.

04 마주 보는 잎을 같은 방법으로 그립니다.

05 붓에 물을 묻혀 잎을 만들어 줍니다.

06 나머지 두 잎도 같은 방법으로 그립니다. 종이를 돌려 가며 그리기 편한 각도로 그
 려 주면 더 쉽게 그릴 수 있습니다.

01	02
03	04
05	06

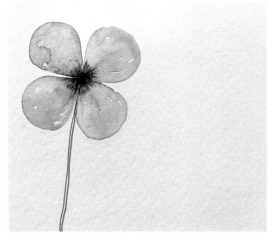

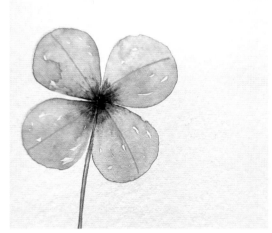

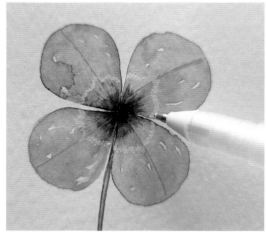

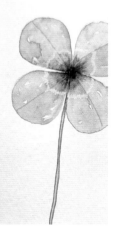

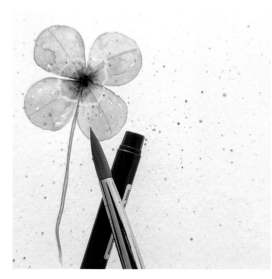

07	08
09	10
11	

07 light green으로 줄기를 그립니다.

08 붓에 물을 아주 약간 묻혀 7번의 줄기에 물칠합니다. lime yellow로 네잎클로버 잎의 두꺼운 잎맥을 그립니다.

09 물이 다 마르면 흰색 젤펜으로 네잎클로버의 무늬를 그려 줍니다.

10 물감처럼 사용하기 위해 팔레트에 dark green을 칠합니다.

11 물을 섞어 붓을 통통 두드려 주면 자연스럽게 뿌려집니다.

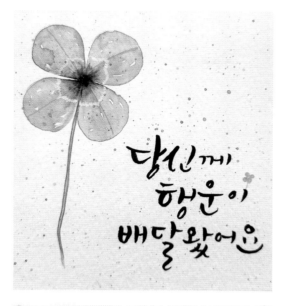

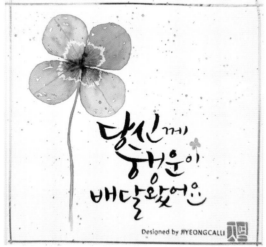

Designed by JIYEONGCALLI

12 물이 다 마르면 붓펜으로 전하고픈 메시지를 씁니다.

13 금색 네일 라인테이프를 빙 둘러서 붙여 주면 더욱 고급스러운 느낌을 낼 수 있습니다.

14 예쁜 행운의 네잎클로버 엽서가 완성되었습니다.

15 마스킹 테이프로 테두리를 붙인 후 녹색 계열의 펜을 이용해 작은 클로버들을 그려 주어도 예쁩니다.

가장 예쁜 바다를 너와 함께 보고 싶어, 조개와 소라

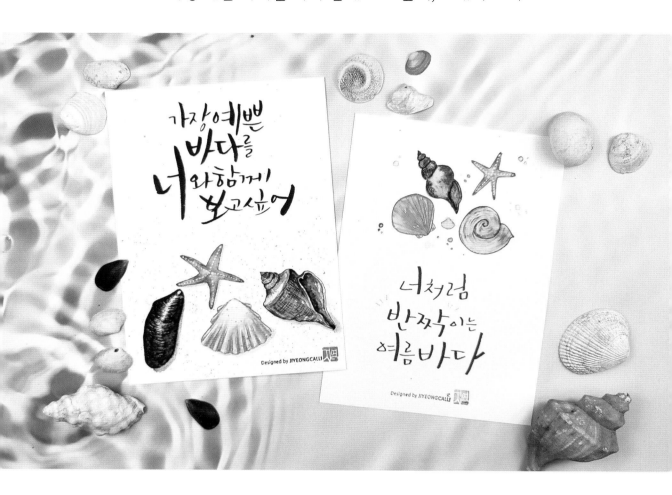

 여름 바닷가에서 한 번쯤은 조개와 소라를 주워 본 적 있지요? 조개와 소라를 엽서에 예쁘게 담아 보세요.

PREPARATION
모나미 플러스펜, 띤또레또 수채엽서지 300g, 세필붓 4호, 붓펜, 흰색 젤펜, 팔레트

COLOR

indigo peacock blue black pale orange coral lavender

red purple

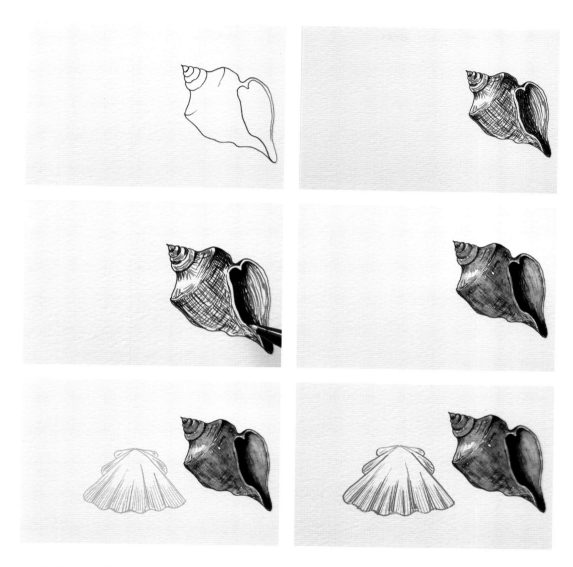

01 indigo로 소라 껍데기를 그립니다.

TIP 한 번에 그리기 어려우면 연필로 그리고 따라 그려도 좋아요.

01	02
03	04
05	06

02 밝은 부분은 비워 두고 indigo와 peacock blue를 섞어 칠합니다.

03 black으로 어두운 부분을 더 칠해 줍니다.

04 붓에 물을 적당히 묻혀 물칠해 줍니다. 밝은 부분에 어두운 색이 번지지 않도록 조심하며 밝은 부분부터 물칠을 합니다.

05 pale orange로 조개를 그립니다.

06 coral로 테두리를 따라 그린 후 물칠을 합니다.

07 08

07 black으로 홍합 테두리를 그립니다.

08 black과 indigo로 홍합의 결을 살려 밝은 부분은 남겨 두고 무늬를 그립니다. 플러
스펜의 얇은 펜촉이 빛을 발하는 작업입니다. 다 그린 후 선을 따라 물칠을 해 줍
니다.

09 10

09 lavender로 불가사리를 그립니다.

10 lavender와 red purple을 섞어 칠한 후 물칠을 합니다.

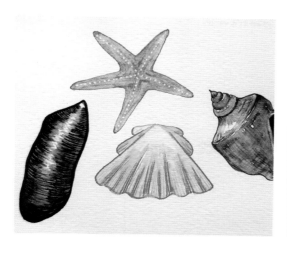
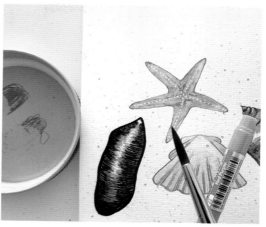

11 물이 다 마르면 흰색 젤펜으로 점을 찍어 무늬를 표현합니다.

11 12

12 팔레트에 lavender와 red purple을 칠해 물감처럼 사용합니다. 붓에 묻혀 통통 두 드려 주면 자연스럽게 흩뿌려져 모래알처럼 느껴집니다.

13 물이 다 마르면 붓펜으로 전하고픈 메시지를 씁니다.

13 14

14 다양한 모양과 색의 조개껍데기를 그려서 예쁜 바다를 표현해 보세요.

다시 여기 바닷가, 고래

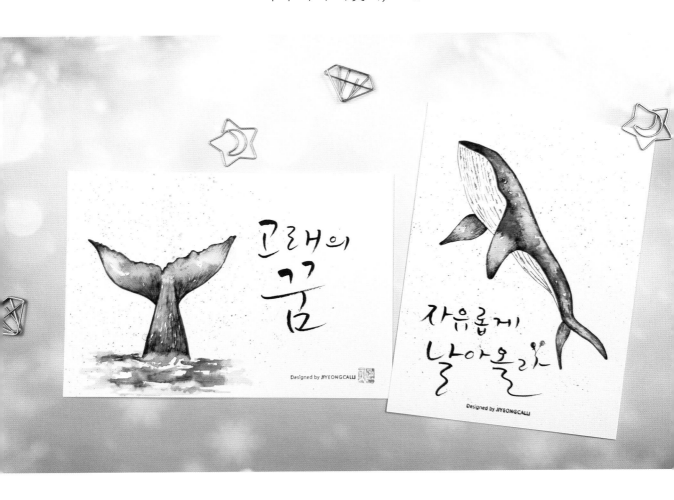

 시원한 바다를 헤엄치는 '꿈꾸는 고래'를 수성펜으로 그릴 수 있어요.

PREPARATION
모나미 플러스펜, 띤또레또 수채엽서지 300g, 세필붓 4호, 붓펜, 팔레트

COLOR

 indigo peacock blue violet

01 그림 그릴 부분을 남기고 마스킹 테이프로 둘러쌉니다. black으로 제일 위쪽 어두운 부분을 칠합니다. 이때 펜을 45도로 눕혀 손에 힘을 빼고 살살 칠해야 나중에 펜 자국이 남지 않습니다.

02 indigo로 이어 칠합니다.

03 blue로 이어 칠합니다.

04 peacock blue로 이어 칠합니다.

01	02
03	04

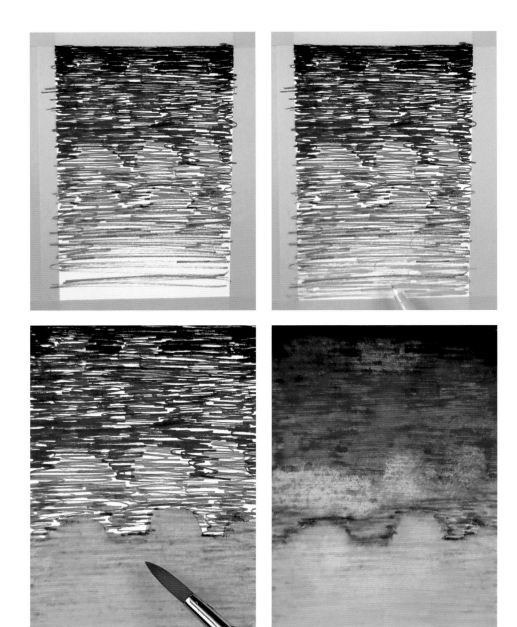

05 camel로 물 묻은 모래를 칠합니다.

06 pale orange로 마른 모래를 칠합니다.

07 붓에 물을 듬뿍 묻혀 아래부터 물칠을 합니다.

08 모래를 물칠한 후 붓을 깨끗하게 씻고 바닷물에 물칠을 합니다.

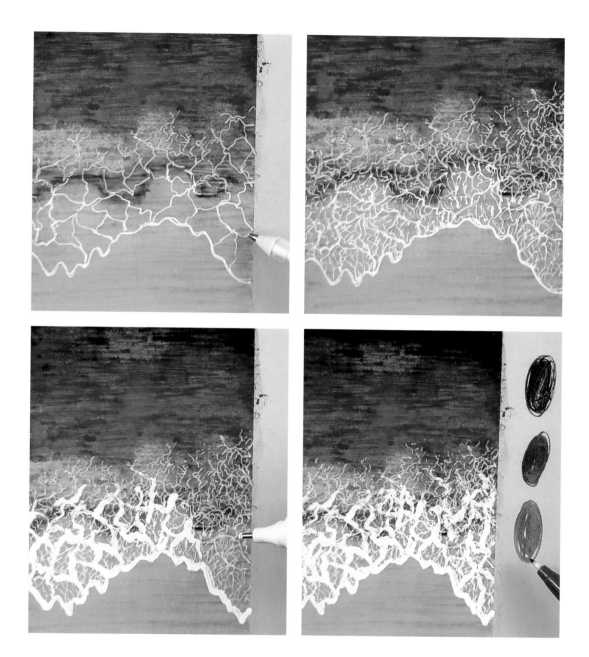

09 물이 다 마르면 흰색 젤펜으로 파도 거품을 자유롭게 그립니다.

10 거품 안의 잔주름들도 자세히 그려 주면 더 실감나는 그림이 완성됩니다.

11 거품의 강약을 나타내기 위해 수정액이나 흰색 페인트마카로 두꺼운 거품 라인을
　　그려 줍니다.

12 마스킹 테이프나 팔레트에 camel, indigo, black을 칠하여 물감처럼 음영을 넣어
　　주는 데 사용할 수 있습니다.

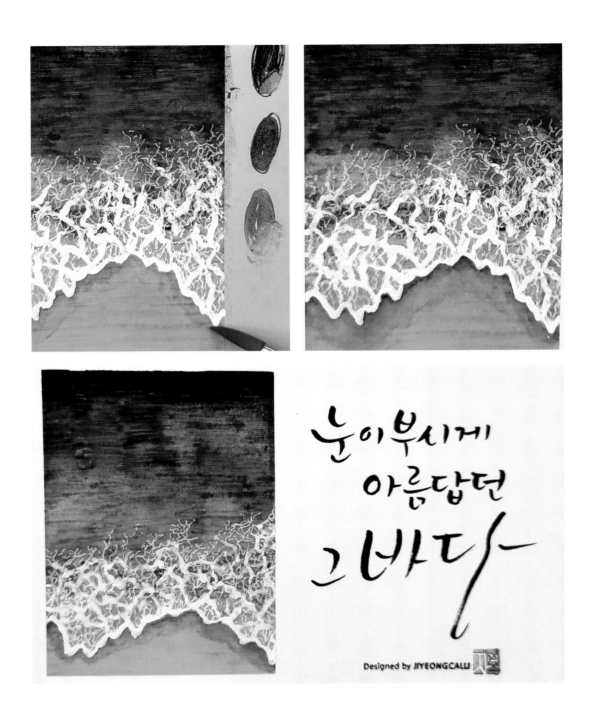

눈이부시게
아름답던
그바다

Designed by JIYEONGCALLI

13 14
15

13 camel과 black을 섞어 파도가 방금 쓸려 나간 젖은 모래 부분에 어둡게 음영을 넣어 줍니다.

14 10번의 파도 거품 사이사이에 음영을 듬성듬성 넣어 줍니다.

15 붓펜으로 전하고픈 메시지를 씁니다.

부채 만들기

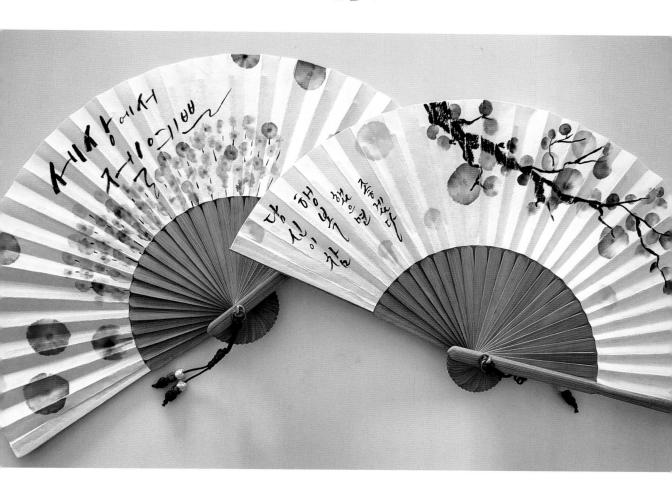

 수성펜만 있으면 한 폭의 한국화가 담긴 부채를 너무나 쉽게 만들 수 있어요. 먹꽃 대신 수성펜 꽃을 한 번 피워 보세요.

PREPARATION

모나미 플러스펜, 붓펜, 한지 부채, 큰 붓

COLOR

 red wine　　 violet　　 peacock blue　　 lime yellow

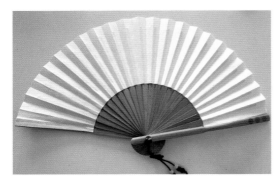
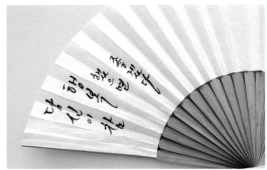
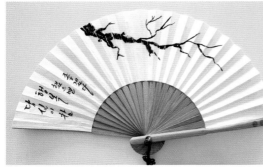
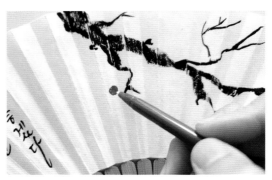
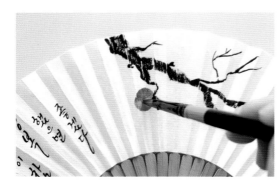
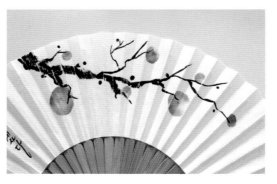

01 한지 부채를 준비합니다.

TIP 캘리그라피 부채 만들기 DIY로 검색하면 다양한 종류의 부채를 구입할 수 있어요.

01	02
03	04
05	06

02 붓펜으로 한쪽 구석에 전하고픈 메시지를 씁니다.

03 붓펜으로 나뭇가지를 그립니다. 두꺼운 부분은 붓펜을 옆으로 뉘어서 그리면 쉽게 그릴 수 있습니다.

04 red wine으로 가지 끝에 동그란 점을 그립니다.

05 큰 붓에 물을 듬뿍 묻혀 점 위에 살짝 갖다 대면 물이 퍼져 나가며 꽃 모양이 됩니다.

06 같은 방법으로 꽃송이를 여러 개 만듭니다. violet으로 점을 찍습니다.

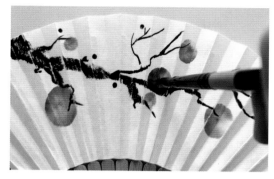 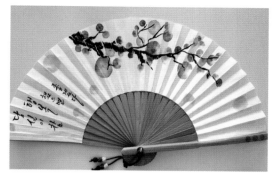

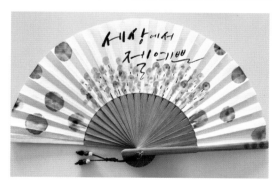

07 큰 붓에 물을 듬뿍 묻혀 violet 점 위에 갖다 댑니다.

08 이처럼 다양한 색을 써서 예쁜 꽃나무를 완성할 수 있습니다.

09 이번에는 가운데에 붓펜으로 글을 쓴 후 아랫부분에 다양한 색의 펜으로 점을 많이 찍습니다.

10 붓에 물을 묻혀 점 위에 갖다 대면 예쁜 꽃이 완성됩니다.

11 가지를 그리고 주변에 큰 꽃송이들로 포인트를 주면 한국화 느낌의 부채를 만들 수 있습니다.

가을

강아지풀과 잠자리

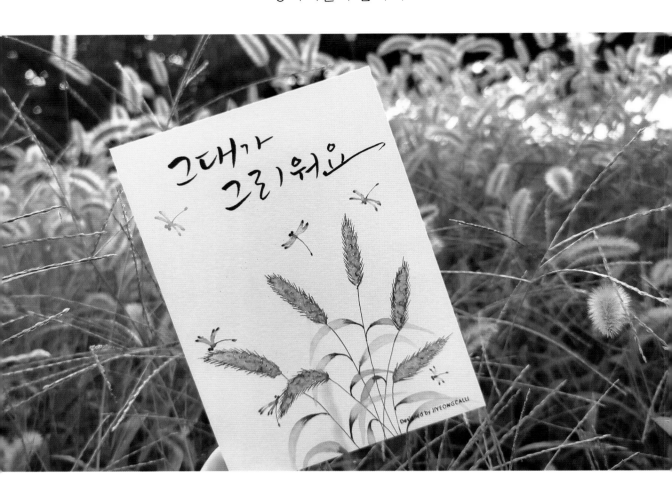

 솜털이 보송보송 귀여운 강아지풀이 흩날리고 하늘에는 윙윙 잠자리가 날아다니는 풍경을 상상하면 그리운 이가 떠올라요. 얇은 플러스펜의 장점을 살려 강아지풀을 그려 보세요.

PREPARATION
모나미 플러스펜, 띤또레또 수채엽서지 300g, 세필붓 4호, 붓펜

COLOR

| lime yellow | green | dark green | olive | indigo | red wine |
| purple | golden yellow |

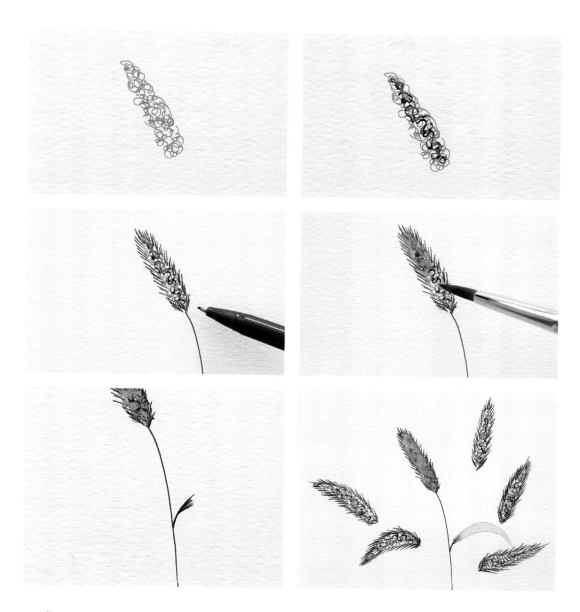

01 lime yellow로 빙글빙글 돌려 강아지풀 형태를 잡아 줍니다.

02 green과 dark green으로 살짝 덧그립니다.

03 olive로 솜털과 줄기를 그립니다.

 TIP 플러스펜의 얇은 팁을 이용해 손쉽게 솜털을 표현할 수 있어요.

04 붓에 물을 묻혀 점 찍듯이 콕콕 물칠을 합니다. 이때 솜털 부분은 칠하지 않습니다.

05 줄기에 달린 잎의 시작점을 olive로 그립니다.

06 물칠을 해서 잎을 길쭉하게 그립니다. 같은 방법으로 여러 개의 강아지풀을 그립
 니다.

01	02
03	04
05	06

153

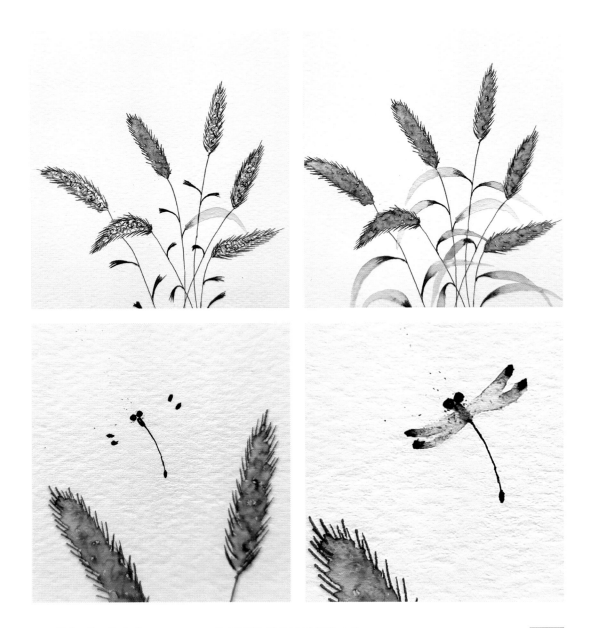

07 잎은 olive와 dark green, green을 골고루 섞어서 표현합니다. 07 08 09 10

08 물칠을 해서 잎을 그립니다.

09 잠자리는 원하는 색의 펜으로 눈과 몸통을 그리고 날개 끝부분에 작은 점 4개를 그립니다.

10 점부터 물칠을 해서 몸통까지 이어지게 그려 주면 날개가 완성됩니다.

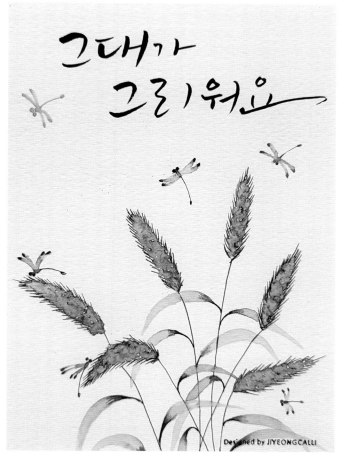

그대가
그리워요

Designed by JIYEONGCALLI

11
12

11 옆으로 앉아 있는 잠자리도 표현
할 수 있습니다.

12 잠자리를 원하는 만큼 그린 후 붓
펜으로 전하고픈 메시지를 씁니
다.

155

따뜻한 커피 한 잔, 커피1

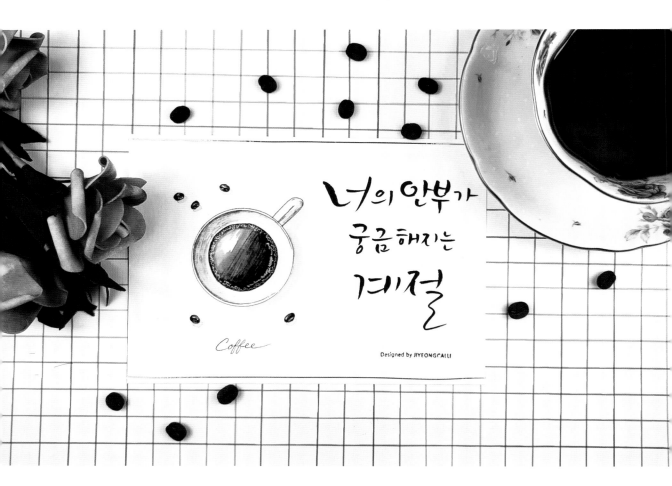

 찬바람이 불기 시작하는 가을이 되면 따뜻한 커피 한 잔이 먼저 떠오르지요? 둥근 스티커만 있으면 수성펜으로 커피를 쉽게 그릴 수 있어요.

PREPARATION
모나미 플러스펜, 띤또레또 수채엽서지 300g, 세필붓 4호, 붓펜, 원형 스티커, 흰색 젤펜, 팔레트, 유성 드로잉펜(PIGMA MICRON 01), 네일 라인테이프

COLOR

gray chocolate black camel blue celeste

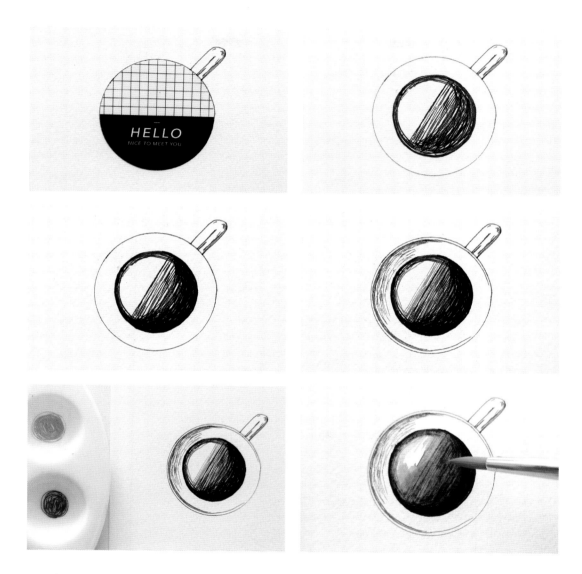

01 자국이 남지 않는 원형 스티커를 붙인 후 gray로 원을 그립니다. 위에서 내려다 본
 모습으로 커피 잔 손잡이도 그려 줍니다.

02 스티커를 떼어 낸 후 커피 잔 안쪽에 chocolate으로 작은 원을 그리고, 원의 반 정
 도만 색칠합니다.

03 black으로 테두리를 따라 어두운 부분을 덧칠합니다.

04 camel로 연한 부분을 덧칠합니다. gray로 커피 잔에 음영을 넣어 줍니다. 이때 커
 피의 진한 부분과 반대쪽에 음영을 넣습니다.

05 팔레트에 gray, blue celeste, chocolate, black을 칠합니다. 커피에 물칠할 때 색을
 더 칠하고 싶을 때 물감처럼 떠서 사용할 수 있습니다.

06 붓에 물을 약간만 묻혀 연한 camel 부분부터 물칠을 합니다. 커피를 물칠한 후 붓
 을 깨끗하게 씻고 커피 잔도 물칠해 줍니다.

01	02
03	04
05	06

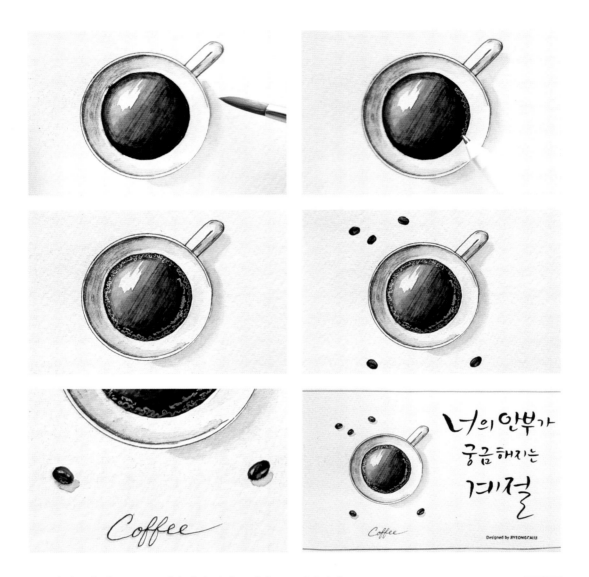

07 08
09 10
11 12

07 팔레트에 있는 gray를 사용하여 컵의 그림자도 표현합니다.

08 물이 다 마르면 흰색 젤펜으로 커피 위의 거품들을 그려 줍니다.

09 잔에 담긴 커피 테두리를 따라 거품을 풍성하게 표현합니다.

10 커피 그릴 때 사용한 chocolate, black, camel을 이용하여 커피콩을 몇 개 그립니다.

11 물칠을 한 후 다 마르면 흰색 젤펜으로 음영을 넣어 줍니다. 얇은 드로잉펜으로 영문 Coffee를 써 주면 좀 더 세련된 느낌이 납니다.

12 네일아트에 사용하는 네일 골드 라인테이프를 붙여 준 후 붓펜으로 전하고픈 메시지를 씁니다.

13 14

13 팔레트에 gray와 blue celeste를 칠하고 물감처럼 사용하여 커피 잔에 은은한 음영을 넣어 줍니다.

14 물이 다 마르면 흰색 젤펜으로 커피의 거품을 표현합니다.

15

15 붓펜으로 전하고픈 메시지를 씁니다.

따뜻한 커피
그리고 당신

Designed by JIYEONGCALLI

Coffee

잠시 여기 쉬었다 가세요, 꽃사과

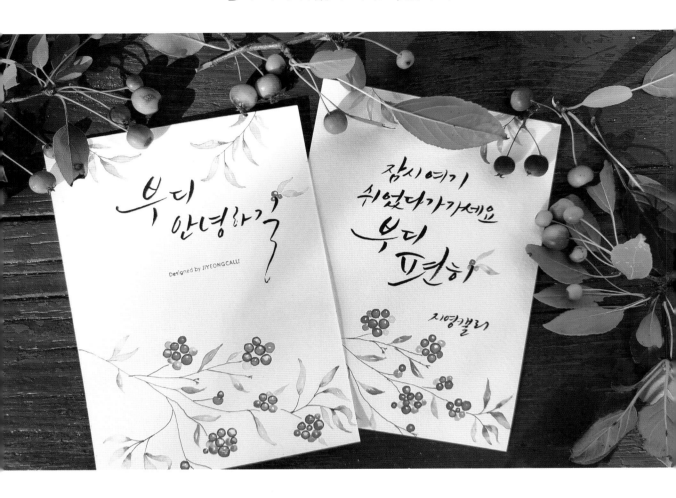

 작지만 귀여운 빨간 꽃사과 나무를 본 적이 있나요? 가을의 시작점에 빨갛게 익어 다람쥐나 새들에게 선물을 주는 꽃사과를 플러스펜으로 그려 보세요.

PREPARATION
모나미 플러스펜, 띤또레또 수채엽서지 300g, 세필붓 4호, 붓펜, 팔레트, 흰색 젤펜

COLOR
 red wine　 red　 olive

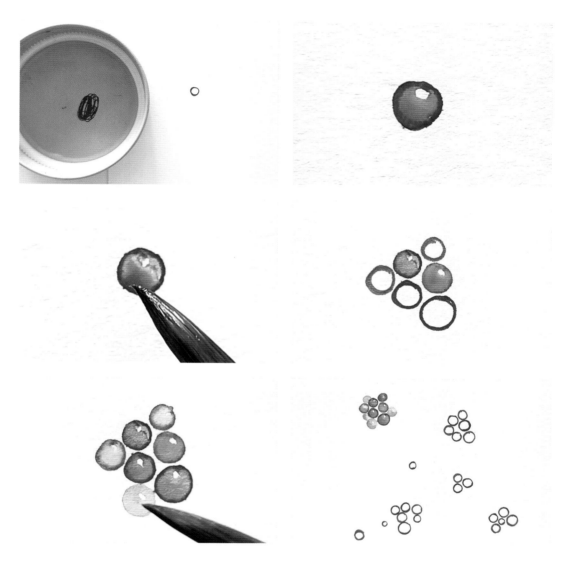

01 red wine으로 작은 원을 그립니다. 팔레트에도 red wine을 칠합니다.

02 1에 물칠을 합니다. 이때 작은 빈틈을 두어 하이라이트를 표현합니다.

 TIP 이것이 어려우면 다 채워 칠하고 나중에 마른 후 흰색 젤펜으로 표현할 수도 있습니다.

03 팔레트의 펜을 묻혀 아래쪽 진한 부분에 살짝 덧칠합니다.

04 같은 방법으로 red와 red wine을 번갈아 사용하며 꽃사과를 그려 줍니다.

05 펜으로 테두리를 그리는 대신 팔레트 위의 펜을 물감처럼 떠 와서 연하게 표현할
 수도 있습니다.

06 1~5번의 방법으로 꽃사과를 여러 개 그려 줍니다.

01	02
03	04
05	06

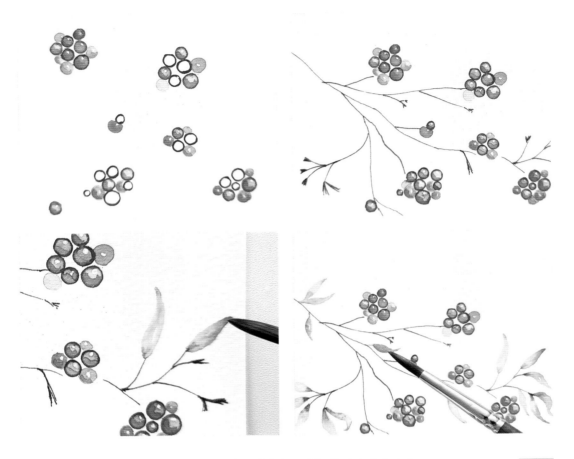

07 색을 칠할 때는 한 번에 칠하기 쉽게 같은 색끼리 물칠을 해 주면 좋습니다.

08 꽃사과를 다 칠하면 olive로 가지와 잎의 시작점을 그립니다.

09 붓에 물을 묻혀 잎 모양으로 물칠을 해 줍니다. 이때 팔레트 위의 red를 살짝 더해 주면 무르익은 잎을 표현할 수 있습니다.

10 red를 나뭇잎 위쪽에도 섞고 중간에도 섞으며 다양한 느낌의 잎을 그리면 더욱 예쁜 그림이 완성됩니다.

11 붓펜으로 전하고픈 메시지를 씁니다.

12 글씨 위에 olive로 줄기를 더 그립니다.

11 12

13 잎을 완성하면 멋진 엽서가 완성됩니다.

13

단풍잎, 너의 고운 손

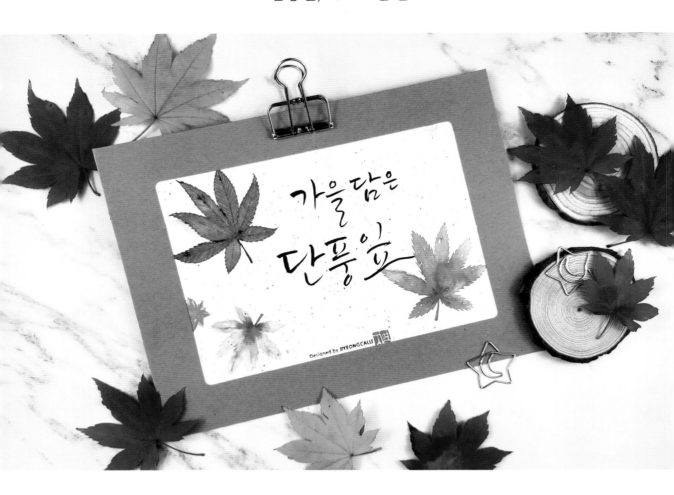

단풍잎을 보면 귀여운 아기 손이 떠오르지 않나요? 플러스펜으로 단풍잎을 진하게 또는 연하게 그릴 수 있습니다. 빨갛게 익은 예쁜 단풍잎을 그려 그리운 이에게 마음을 전해 보세요.

PREPARATION
모나미 플러스펜, 띤또레또 수채엽서지 300g, 세필붓 4호, 붓펜, 팔레트

COLOR

chocolate pale orange red wine red orange black

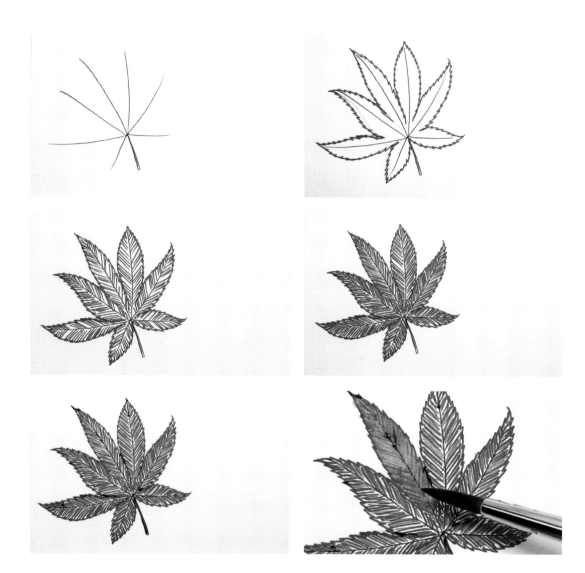

01 chocolate으로 단풍잎 잎맥을 그립니다.

02 pale orange로 잎 모양을 잡아 준 후 red wine으로 정확하게 그립니다. 뾰족뾰족한 잎의 모양을 살려서 그립니다.

03 red wine으로 듬성듬성 비워 두고 결 방향으로 칠해 줍니다.

04 red를 더해 줍니다.

05 orange와 black을 더해 줍니다.

06 붓에 물을 묻혀 물칠합니다.

01	02
03	04
05	06

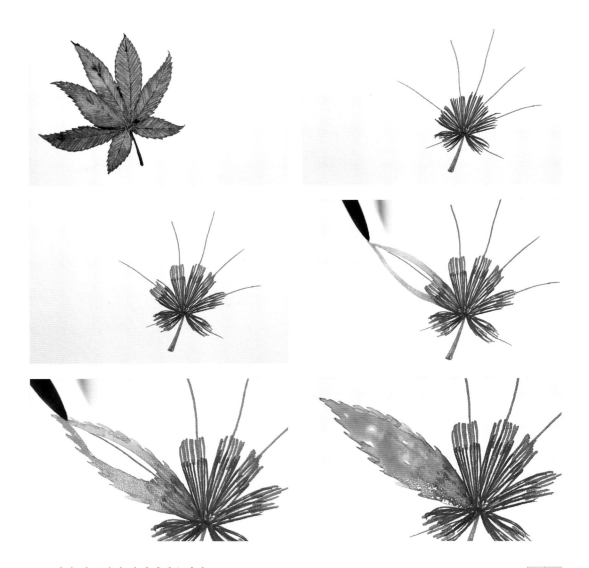

07 진한 단풍잎이 완성되었습니다.

07	08
09	10
11	12

08 이번에는 단풍잎을 연하게 표현해 보겠습니다. red로 단풍잎의 잎맥을 그린 후 red wine으로 아랫부분만 칠해 줍니다.

09 red wine 위쪽에 red를 좀 더 칠합니다.

10 붓에 물을 묻혀 잎 모양을 만듭니다.

11 물이 마르기 전에 뾰족뾰족 끝부분을 표현합니다.

12 안을 채울 때 빈틈을 조금 남겨 두면 감성적인 분위기를 더할 수 있습니다.

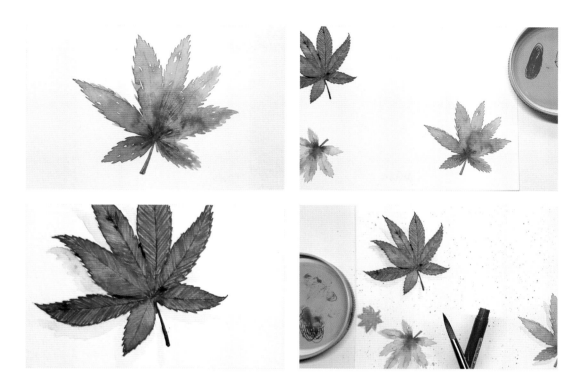

13 연한 단풍잎이 완성되었습니다.

13 14
15 16

14 팔레트에 red와 red wine을 칠해서 물감처럼 사용해 연한 나뭇잎을 몇 장 더 그릴 수도 있습니다.

15 그림자도 표현할 수 있습니다.

16 붓에 14번을 묻혀 통통 두드려 주면 자연스럽게 흩뿌려져서 감성적인 느낌이 배가 됩니다.

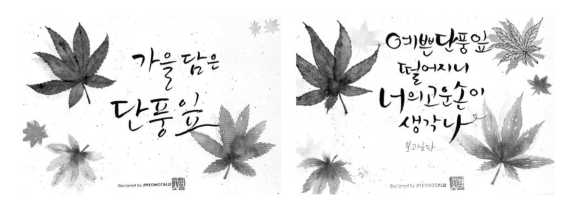

17 다 마르면 붓펜으로 전하고픈 메시지를 씁니다.

17 17

가을 나무

 노랑 나무, 빨강 나무, 주황 나무 등 가을 나무를 바라보면 색이 무척 아름다워서 도화지에 담고 싶어져요. 플러스펜으로 손쉽게 예쁜 가을 나무 엽서와 책갈피를 만들어 보세요

PREPARATION
모나미 플러스펜, 띤또레또 수채엽서지 300g, 세필붓 4호, 붓펜, 유성 드로잉펜(PIGMA MICRON 01)

COLOR
 yellow golden yellow black

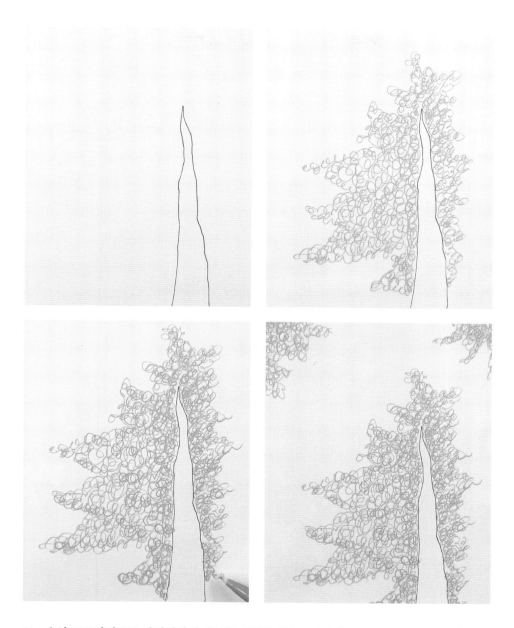

01 유성 드로잉펜으로 아래에서 올려다본 나무줄기를 그립니다.

02 yellow로 빙글빙글 돌려 가며 풍성한 잎을 그립니다.

03 golden yellow로 부분부분 덧그려 주면 자연스러운 음영이 생깁니다.

04 옆에 보이는 나무의 잎들도 상단에 같은 방법으로 그려 줍니다.

01	02
03	04

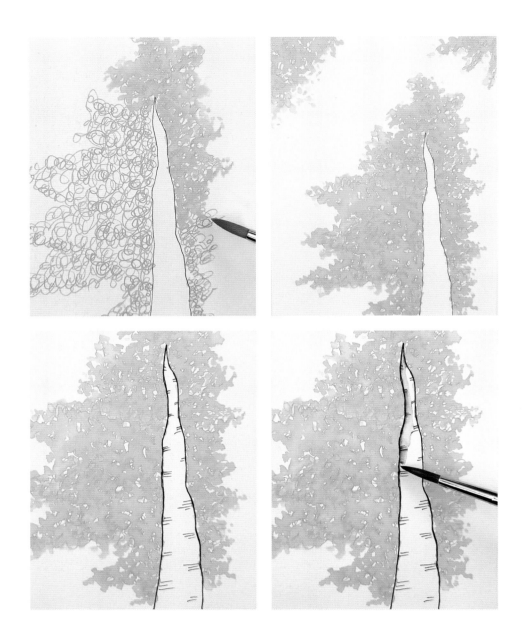

05 붓에 물을 적당히 묻혀 콕콕 점을 찍듯이 물칠을 합니다.

06 점을 찍듯이 물칠을 하면 자연스럽게 흰 빈틈들이 생깁니다.

07 물이 다 마르면 black으로 나무줄기를 따라 그리고 줄기의 무늬를 그려 줍니다.

08 붓에 물을 적당히 묻혀 위에서부터 아래로 쓸어 내듯이 물칠을 합니다. 이때 잎을 칠한 노란 부분으로 삐져 나가지 않도록 조심하며 천천히 물칠을 합니다.

05	06
07	08

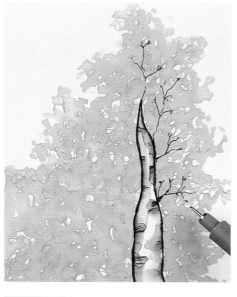

Designed by JIYEONGCALLI

Designed by JIYEONGCALLI

09 유성 드로잉펜으로 잔가지들을 그려 줍니다.

10 다양한 각도와 길이로 가지들을 그려 줍니다.

11 물이 다 마르면 붓펜으로 전하고픈 메시지를 씁니다.

12 red, red wine의 조합으로 그려도 멋진 가을 나무가 완성됩니다.

09	10
11	12

가을 꽃, 곱게 물든 나뭇잎

 빨강, 노랑, 주황으로 곱게 물든 낙엽들은 가을의 꽃이지요. 알록달록 곱게 물든 예쁜 나뭇잎 가을꽃을 그려 보세요.

PREPARATION
모나미 플러스펜, 띤또레또 수채엽서지 300g, 세필붓 4호, 붓펜, 팔레트

COLOR

red wine red orange black olive lime yellow

golden yellow yellow gray

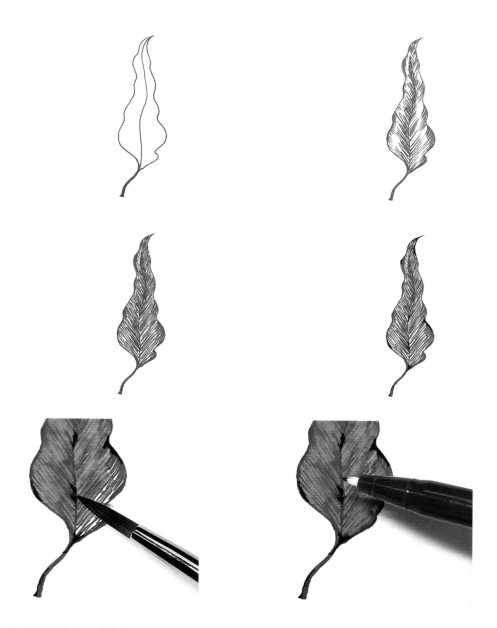

01 red wine으로 나뭇잎을 그립니다.

02 red wine으로 나뭇잎의 결 방향으로 적당히 비워 두고 칠해 줍니다.

03 red로 더 칠해 줍니다.

04 orange도 섞을 수 있습니다. black으로 무르익어서 까맣게 된 부분도 살짝 그립니다.

05 붓에 물을 묻혀 물칠합니다.

06 다 마르면 red wine으로 잎맥을 좀 더 진하게 그려도 좋습니다.

01	02
03	04
05	06

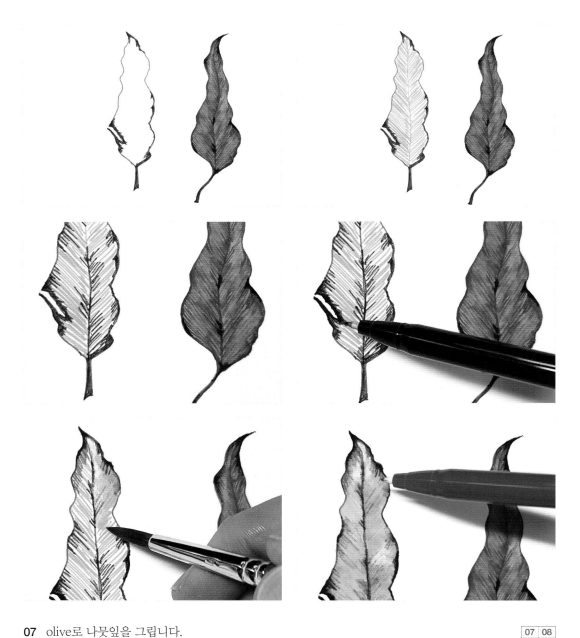

07 olive로 나뭇잎을 그립니다.

08 lime yellow로 잎맥을 그리고 결 방향으로 칠해 줍니다.

09 진한 부분은 olive로 덧그립니다.

10 red와 black을 더해 줍니다.

11 물칠을 할 때는 lime yellow부터 시작해야 깨끗하게 색이 표현됩니다.

12 물이 마르면 red로 잎맥을 진하게 그려 줍니다.

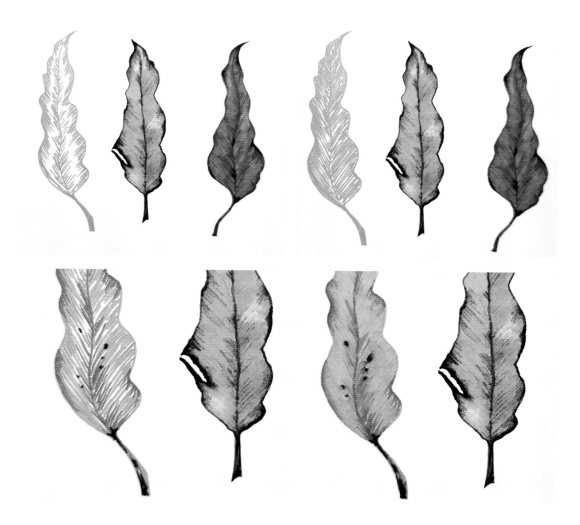

<div style="text-align: right">13 | 14
15 | 16</div>

13 golden yellow로 나뭇잎을 하나 더 그립니다.

14 yellow를 더해 줍니다.

15 red로 잎맥을 그리고 군데군데 덧칠한 후 black을 살짝 더해 줍니다.

16 물칠을 합니다.

17 팔레트에 gray를 칠합니다.

18 물을 섞어 나뭇잎의 그림자를 그립니다.

17 18

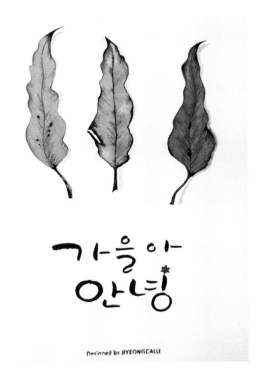

19 붓펜으로 전하고픈 메시지를 씁니다.

20 다양한 색으로 물든 가을꽃을 그려 보세요.

19 20

비 오는 가을

 낙엽을 촉촉이 적셔 주는 가을비, 뿌연 창문 너머로 보이는 숲과 유리창에 맺힌 빗방울들을
플러스펜과 검정 색연필, 흰색 젤펜으로 그려 보세요.

PREPARATION

모나미 플러스펜, 띤또레또 수채엽서지 300g, 큰 붓, 붓펜, 흰색 젤펜이나 흰색 페인트마카, 검정
색연필, 마스킹 테이프, 팔레트

COLOR

sky blue green dark green olive gray

01 그림 그릴 부분을 남겨 두고 마스킹 테이프를 붙입니다. sky blue로 하늘색
을 칠합니다. 이때 펜을 잡은 손의 힘을 빼고 눕혀서 살살 칠해 주어야 나중
에 물칠한 후에 자국이 남지 않습니다.

01	02
03	04

02 green으로 나무를 칠합니다.

03 dark green으로 부분부분 덧칠합니다.

04 olive도 더해 줍니다.

182

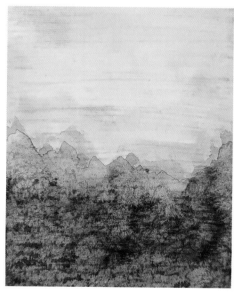

05 팔레트나 마스킹 테이프 위에 gray를 칠해 놓고 물칠하면서 어두운 부분을 표현하고 싶을 때 물감처럼 사용할 수 있습니다.

05	06
07	08

06 큰 붓에 물을 듬뿍 묻혀 하늘부터 물칠합니다. 어두운 부분은 5번의 gray를 이용하여 표현합니다.

07 붓을 깨끗하게 씻고 나무 부분도 물칠합니다.

08 물이 다 마르면 검정 색연필로 창문에 맺힌 물방울의 형태를 그립니다. 이 때 빛을 받는 맨 윗부분은 그리지 않고 비워 둡니다.

09 | 10

09 나무에 가까운 빗방울들은 8번의 빗방울과 다르게 윗부분에 나무가 거꾸로 맺히기 때문에 윗부분을 진하게 그립니다.

10 흰색 젤펜이나 흰색 페인트마카로 빗방울의 밝은 부분을 칠합니다.

11

11 흰색 젤펜을 칠해 주면 입체감이 생겨납니다.

비가 내리면
난
당신을♡
생각해요

네가가고나서부터
비가내렸다
너를 보내는
길목마다—

여름12시
지영캘리/정리—

12 마스킹 테이프를 떼고 붓펜으로 전하고픈 메시지를 씁니다.

13 슬픈 내용의 메시지를 쓸 때에는 서체를 바꿔도 좋습니다.

12 | 13

넓은 면적을 칠할 때는 팁이 얇은 플러스펜보다 팁이 두꺼운 수성 사인펜이 더 편리합니다.
수성펜으로 쉽고 빠르게 밤하늘을 그려 보세요.

PREPARATION
수성 사인펜, 띤또레또 수채엽서지 300g, 세필붓 4호, 붓펜, 마스킹 테이프, 흰색 젤펜, 검정 펜

COLOR
분홍, 연분홍, 보라, 파랑, 하늘, 검정

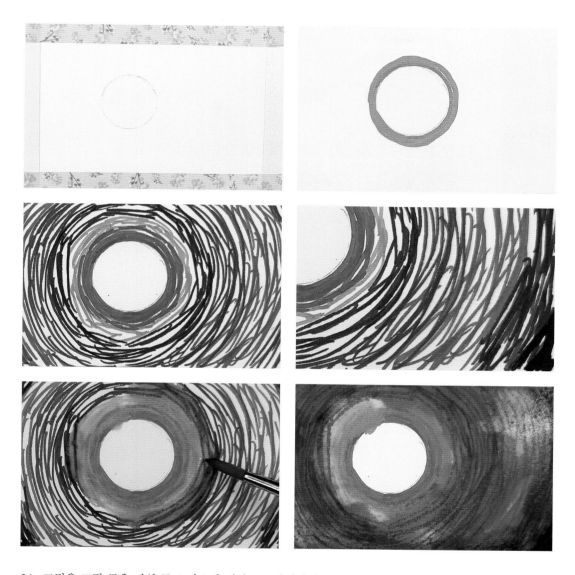

01 그림을 그릴 곳을 비워 두고 마스킹 테이프를 붙입니다. 동그란 물체를 대고 연필로 원을 그려 달 모양을 만들어 줍니다.

02 달 주변을 분홍 사인펜으로 칠합니다. 사용하기 전에 수성 사인펜인지 확인해 주세요.

03 바깥으로 나가면서 연분홍, 보라, 파랑, 하늘을 번갈아 가며 칠해 줍니다.

04 가장 바깥 부분은 검정으로 칠합니다.

05 붓에 물을 듬뿍 묻혀 물칠을 합니다. 달에 번지지 않도록 조심하며 물칠을 합니다.

TIP 살짝 번졌다면 마른 후에 흰색 젤펜으로 가릴 수 있으니 염려하지 마세요.

06 가장 바깥쪽까지 물칠을 다 해 줍니다.

01	02
03	04
05	06

 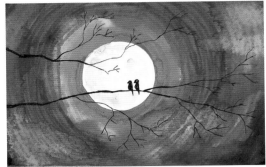

07 물이 마르기 전에 분홍 부분을 붓에 묻혀 달의 음영을 표현합니다. 07 08

08 물이 다 마르면 검정 펜으로 나뭇가지와 새 2마리를 그려 줍니다.
　　(달의 번진 부분은 흰색 젤펜으로 덧칠해 가렸어요.)

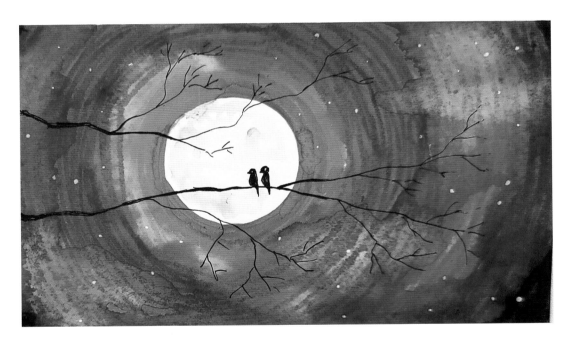

09 흰색 젤펜으로 별도 그려 줍니다. 09

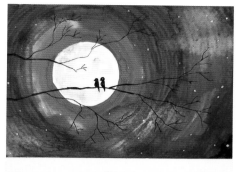

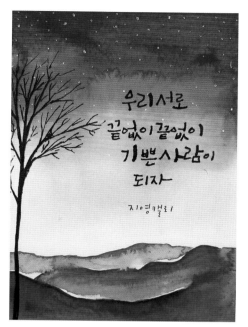

10 11

10 붓펜으로 전하고픈 메시지를 씁니다.

11 수성 사인펜은 플러스펜보다 팁이 두껍기 때문에 넓은 면적을 칠할 때 편리
합니다.

12

12 색을 다양하게 바꿔 가며 하늘을 표현해
보세요.

밤하늘 - 플러스펜

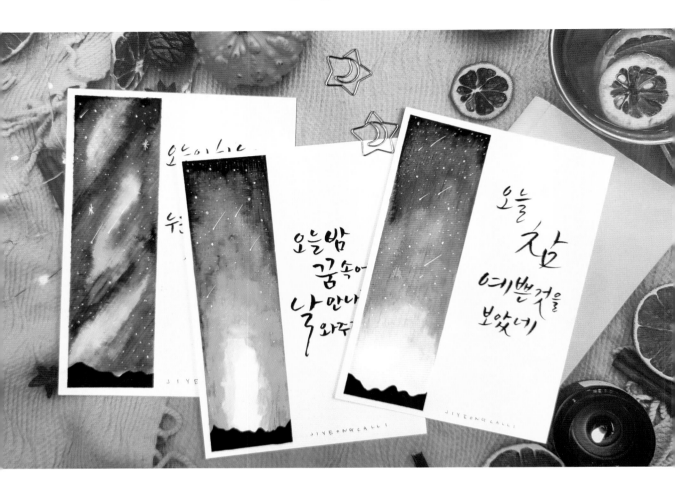

 영롱한 오로라빛 밤하늘을 올려다본 적이 있나요? 플러스펜을 이용해 손쉽게 다양한 색의 하늘을 표현해 보세요.

PREPARATION
모나미 플러스펜, 띤또레또 수채엽서지 300g, 세필붓 4호, 붓펜, 마스킹 테이프, 흰색 젤펜

COLOR

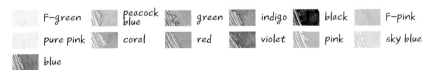

F-green	peacock blue	green
indigo	black	F-pink
pure pink	coral	red
violet	pink	sky blue
blue		

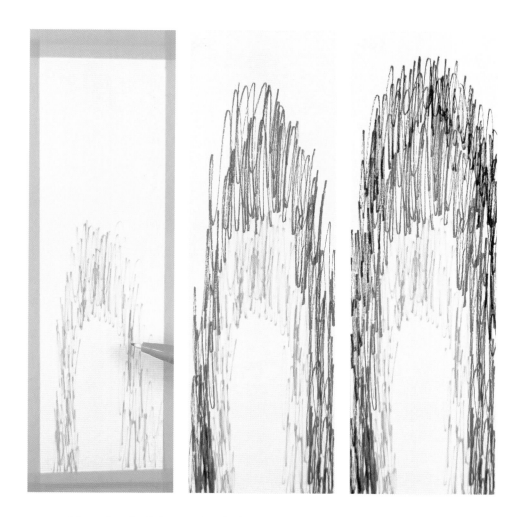

01 그림을 그릴 곳을 비워 두고 마스킹 테이프를 붙입니다. F-green으로 무지 `01 | 02 | 03`
 개 모양을 칠합니다.

02 peacock blue로 1번의 바깥쪽을 칠합니다.

03 green으로 2번 바깥쪽을 칠합니다.

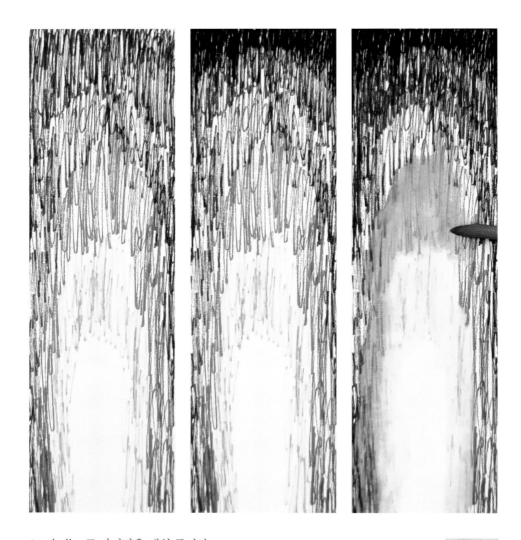

04 indigo로 마지막을 채워 줍니다.

04 05 06

05 black으로 가장 윗부분을 덧칠해 어두움을 표현합니다.

06 붓에 물을 듬뿍 묻혀 1번부터 5번 쪽으로 물칠합니다.

TIP 연한 색부터 점점 진한 색 쪽으로 칠해야 탁하지 않게 칠해져요.

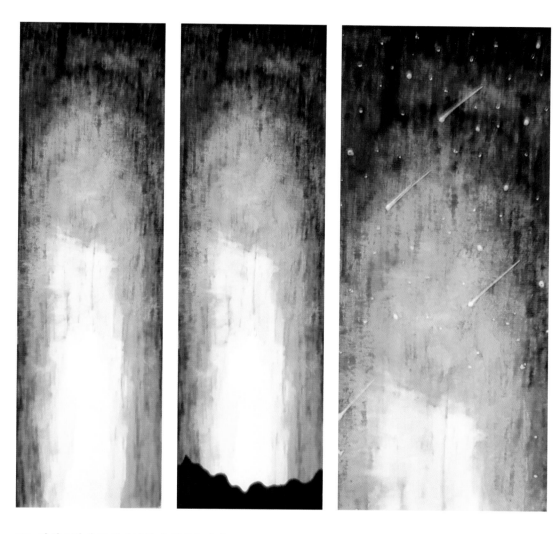

07 자연스럽게 그러데이션이 생겼습니다.

08 물이 마르면 black으로 산등성이를 그려 줍니다.

09 마스킹 테이프를 떼어 내고 흰색 젤펜으로 별을 그려 줍니다.

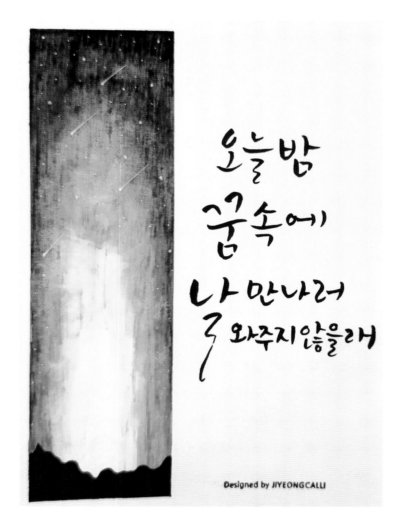

Designed by JIYEONGCALLI

10 붓펜으로 전하고픈 메시지를 씁니다. 10

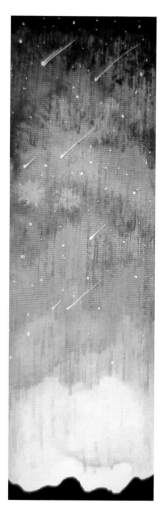

11 F-pink, pure pink, coral, red, violet, indigo, black의 순으로 칠합니다.

12 아래쪽부터 물칠을 합니다.

13 물이 마르면 산등성이를 그린 후 마스킹 테이프를 떼어 내고 흰색 젤펜으로 별을
그려 줍니다.

11 12 13

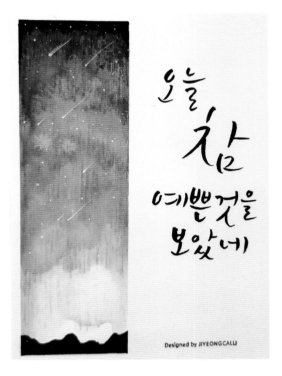

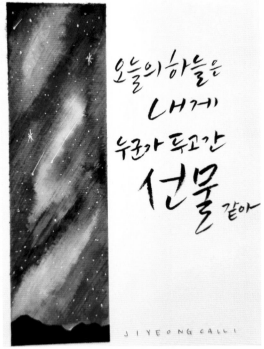

14 15

14 붓펜으로 전하고픈 메시지를 씁니다.

15 violet, pink, indigo, sky blue, blue, black의 조합으로 그린 밤하늘도 멋집니다.
다양한 색의 조합으로 멋진 나만의 밤하늘을 표현해 보세요.

밤하늘의 별이 떨어지는 날

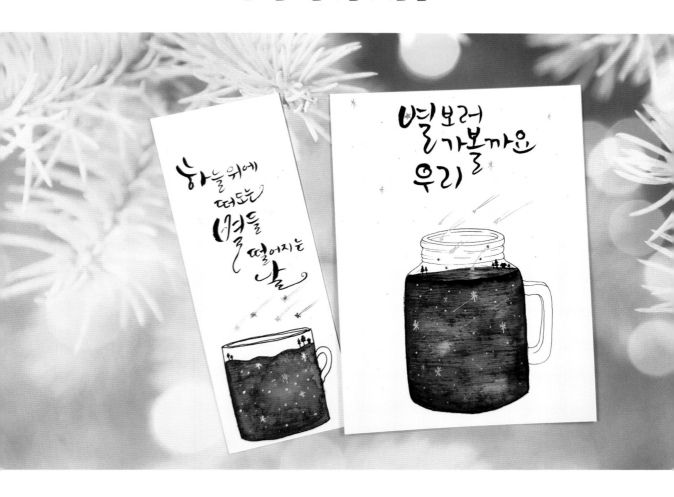

 밤하늘에 떠 있는 별들을 오랫동안 바라보다 보면 마치 우주를 여행하는 기분이 들지요. 예쁜 유리잔에 밤하늘의 별을 가득 담아 보세요.

PREPARATION
모나미 플러스펜, 띤또레또 수채엽서지 300g, 세필붓 4호, 붓펜, 흰색 젤펜, 금색 젤펜, 은색 젤펜, 유성 드로잉펜(PIGMA MICRON 01)

COLOR

black violet indigo purple blue pure pink
coral

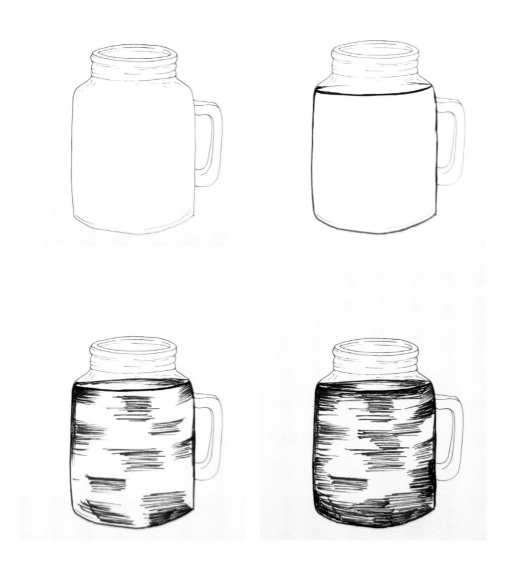

01　유성 드로잉펜으로 예쁜 유리컵을 그립니다. 연필로 먼저 스케치한 후 그려　| 01 | 02 |
　　도 좋습니다.　　　　　　　　　　　　　　　　　　　　　　　　　　　　 | 03 | 04 |

02　black으로 잔에 담긴 음료의 테두리를 그립니다.

03　violet으로 부분부분 칠합니다.

04　indigo로도 부분부분 칠합니다.

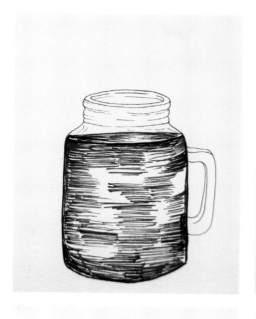

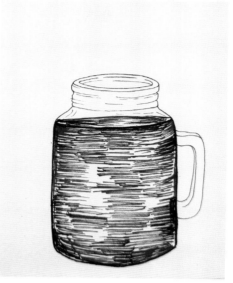

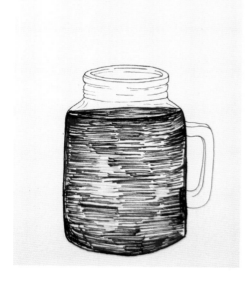

05 purple로도 부분부분 칠합니다.

06 blue도 칠합니다.

07 pure pink도 칠합니다.

08 마지막으로 coral도 칠합니다.

05	06
07	08

09 붓에 물을 듬뿍 묻혀 물칠을 합니다.

09	10
11	12

10 유리잔의 테두리를 삐져 나가지 않도록 조심하여 물칠을 합니다.

TIP 만약 삐져 나갔다면 물이 마른 후 흰색 젤펜으로 지울 수 있어요.

11 물이 마르면 black으로 작은 집과 나무를 그립니다.

12 금색, 은색, 흰색 젤펜으로 별을 표현합니다.

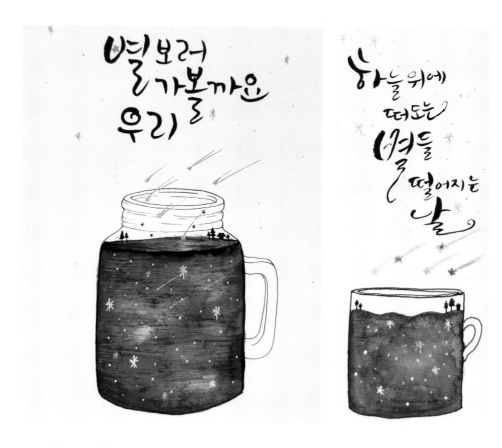

13 붓펜으로 전하고픈 메시지를 씁니다.

14 책갈피로 만들어도 예쁩니다.

13 14

너에게 꽃향기가 나, 디퓨저

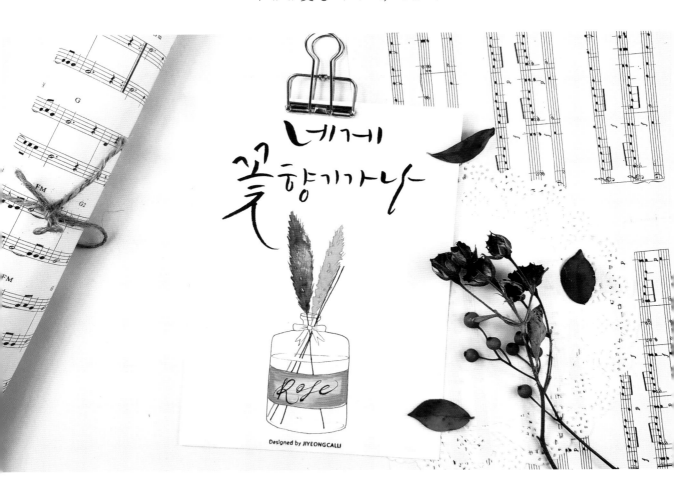

 좋은 향기를 맡으면 하루 종일 기분이 상쾌하지요. 플러스펜으로 솜털을 그려 꽃향기 가득한 디퓨저를 표현해 보세요.

PREPARATION
모나미 플러스펜, 띤또레또 수채엽서지 300g, 세필붓 4호, 붓펜, 유성 드로잉펜(PIGMA MICRON 01)

COLOR

indigo violet blue purple coral golden yellow

yellow orange pure pink

01 유성 드로잉펜으로 솜털을 제외한 디퓨저의 형태를 그립니다.

02 indigo로 솜털의 형태를 잡고 듬성듬성 털을 그립니다.

03 violet 털도 더해 줍니다.

04 blue 털도 더해 줍니다.

01	02
03	04

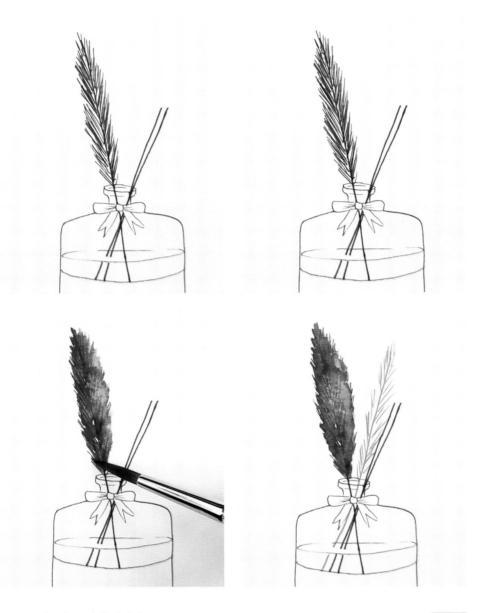

05 06
07 08

05 purple 털도 더해 줍니다.

06 coral 털도 더해 줍니다.

07 붓에 물을 적당히 묻혀 점을 찍듯이 물칠을 합니다.

08 이번에는 golden yellow로 솜털의 형태를 잡고 듬성듬성 털을 그립니다.

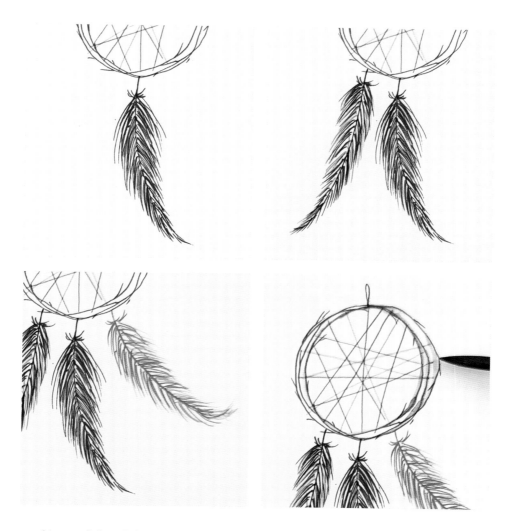

05 blue도 더해 줍니다.

06 두 번째로 그릴 깃털은 푸른빛 깃털입니다. indigo, blue, sky blue, pure pink의 조합으로 그립니다.

07 세 번째 핑크빛 깃털은 pink, coral, pure pink의 조합으로 그립니다.

08 붓에 물을 약간만 묻혀 1번에 물칠을 합니다. 선을 따라 그리듯이 물칠을 해 줍니다.

| 05 | 06 |
| 07 | 08 |

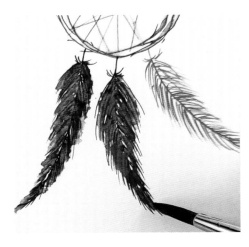
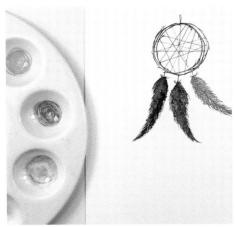

09 | 10

09 깃털에 물칠을 할 때는 점 찍듯이 콕콕 물칠을 하고, 바깥쪽 뾰족한 부분은 일부러 물칠을 하지 않고 부분부분 남겨 둡니다. 깃털의 색이 바뀔 때는 붓을 깨끗하게 씻고 물칠합니다.

10 팔레트에 sky blue, lavender, pure pink를 칠하여 물감처럼 사용할 수 있습니다.

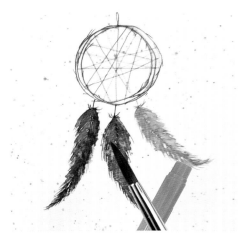

11 | 12

11 붓에 10번을 묻혀 통통 튕겨 주면 자연스럽게 흩뿌려집니다.

12 다 마르면 붓펜으로 전하고픈 메시지를 씁니다.

Designed by JIYEONGCALLI

해피 핼러윈데이

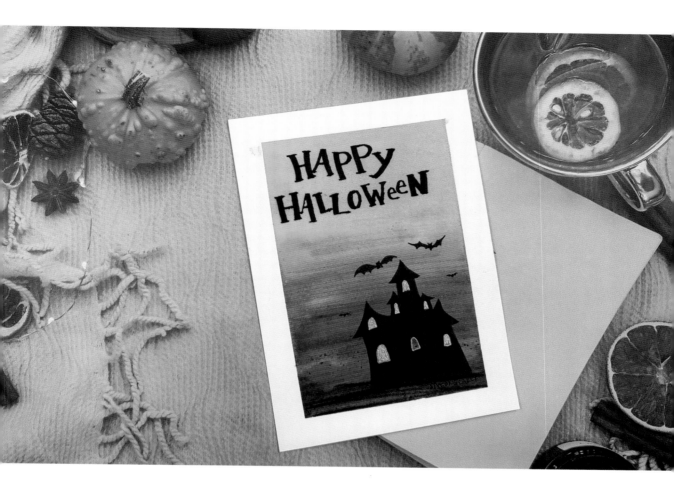

 괴상한 복장을 하고 집집마다 돌아다니며 사탕이나 초콜릿 등을 얻어먹는 어린이 축제날인 핼러윈데이를 어른들도 재미있게 즐길 수 있어요. 핼러윈데이를 수성 사인펜으로 쉽고 빠르게 표현해 보세요.

PREPARATION
수성 사인펜, 띤또레또 수채엽서지 300g, 큰 붓, 캘리그라피 펜, 마스킹 테이프, 검정 펜, 금색 젤펜

COLOR
노랑, 주황, 빨강, 보라, 파랑, 검정

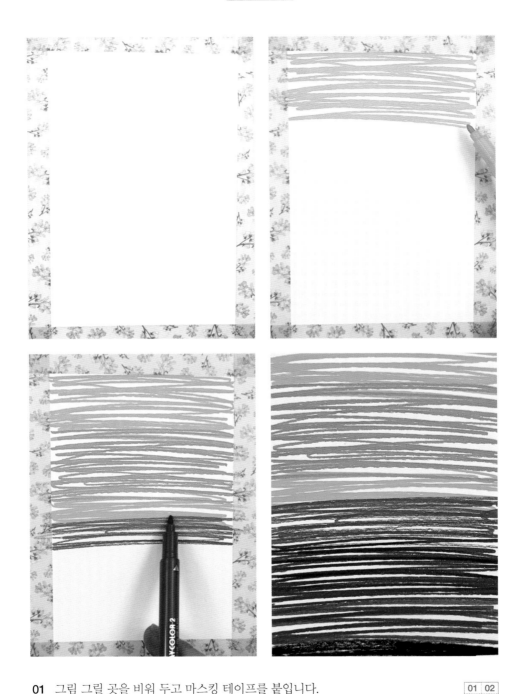

01 그림 그릴 곳을 비워 두고 마스킹 테이프를 붙입니다.

02 노랑 사인펜으로 윗부분을 칠합니다.

03 아래로 내려오며 주황, 노랑, 빨강 순으로 칠하여 핼러윈데이의 느낌을 표현합니다.

04 이어서 보라, 파랑, 검정을 칠해 밤을 느낄 수 있도록 합니다.

01	02
03	04

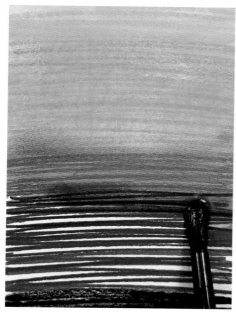

05 06
07 08

05 큰 붓에 물을 듬뿍 묻혀 위에서 아래로 물칠을 합니다.

06 물이 다 마르면 검정 펜으로 드라큘라의 성을 그립니다.

07 창문을 제외하고 검정 사인펜으로 칠해 줍니다.

08 창문은 금색 젤펜으로 칠하여 포인트를 줍니다.

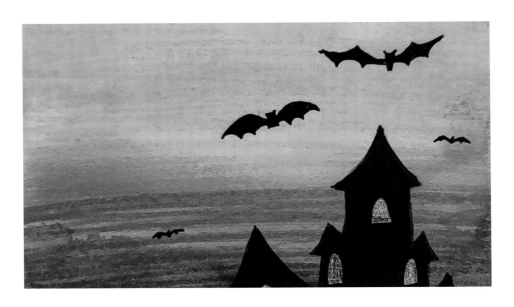

09 하늘에 박쥐를 몇 마리 그려 줍니다. 09

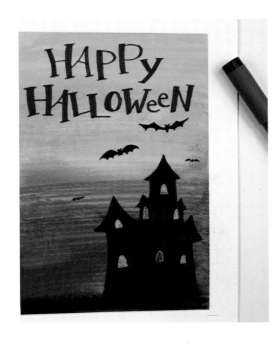

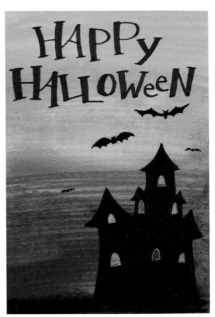

10 캘리그라피 펜을 이용하여 HAPPY HALLOWeeN을 써 줍니다. 10 11

11 예쁜 핼러윈 카드가 완성되었습니다.

무드등 만들기

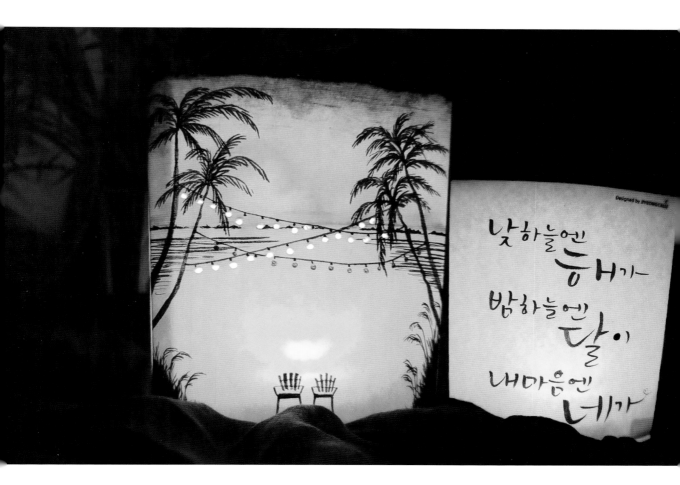

 한지에 플러스펜으로 그림을 그려 멋진 나만의 무드등을 손쉽게 만들 수 있어요.

PREPARATION

모나미 플러스펜, 띤또레또 수채엽서지 300g, 큰 붓, 붓펜, 마스킹 테이프, 송곳, 무드등 재료(캘리그라피 반제품 한지 DIY 무드등으로 검색)

COLOR

F-orange yellow orange pure pink red purple violet

blue indigo

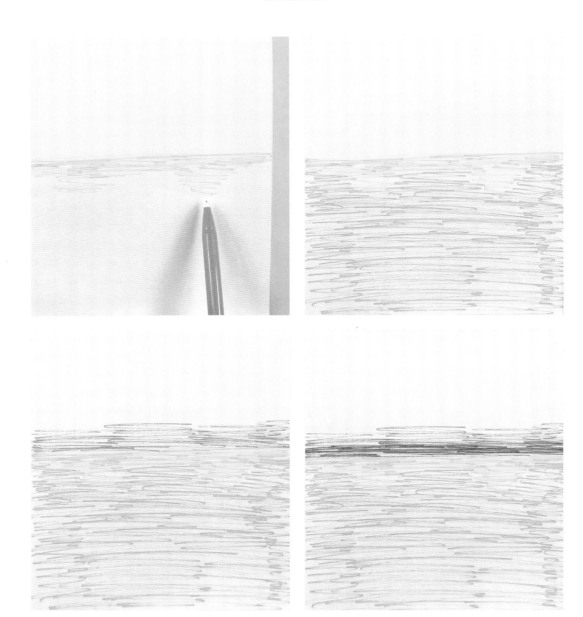

01 그림 그릴 부분을 남기고 마스킹 테이프를 붙입니다. F-orange로 수평선을 칠합니
 다. 펜을 살짝 눕혀서 힘을 빼고 칠해야 물칠을 했을 때 펜 자국이 남지 않습니다.

02 yellow로 아랫부분을 이어 칠합니다.

03 orange로 1번의 위쪽을 칠하여 노을을 표현합니다.

04 3번의 아랫부분을 red로 덧칠해 줍니다.

01	02
03	04

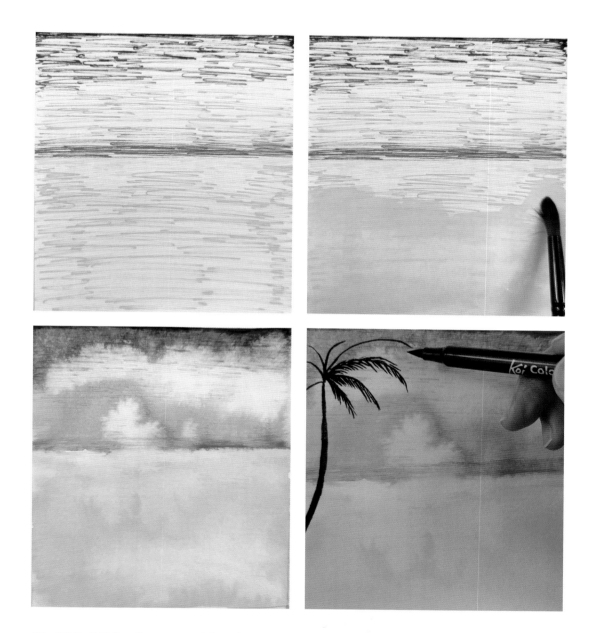

05 3번의 위쪽을 yellow, pure pink, red purple, violet, blue, indigo 순으로 올라가
 며 칠합니다.

06 큰 붓에 물을 듬뿍 묻혀 아랫부분부터 물칠을 합니다.

07 수평선의 경계가 남아 있도록 조심히 물칠을 합니다.

08 물이 다 마르면 붓펜을 이용하여 나무를 그려 줍니다.

05	06
07	08

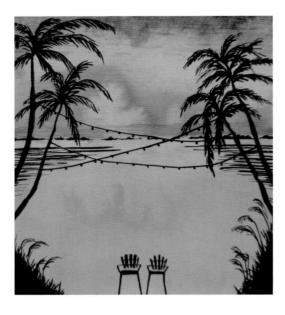

09 노을 지는 바다를 바라보는 풍경을 붓펜으로 그려 줍니다.

10 나무에 걸린 전구를 송곳으로 구멍을 뚫어 줍니다. 불을 켰을 때 구멍으로 빛이 새어 나와 전구의 느낌을 살릴 수 있습니다.

09 10

11 뒷면에 붓펜으로 예쁜 문구를 씁니다.

12 조립을 하면 나만의 무드등이 완성됩니다.

11 12

금빛 포인트 플러스펜 나뭇잎

 플러스펜으로 손쉽게 나뭇잎을 그릴 수 있어요. 포인트로 금빛 나뭇잎을 더해 주면 또 다른 느낌의 엽서를 완성할 수 있어요.

PREPARATION
모나미 플러스펜, 띤또레또 수채엽서지 300g, 세필붓 4호, 붓펜, 금색 물감(Kuretake 펄고체물감)

COLOR

 indigo coral violet

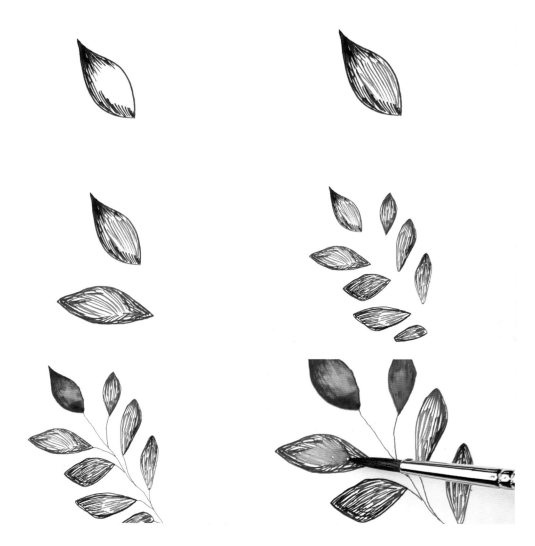

01 indigo로 나뭇잎을 그리고 가장자리 부분을 칠합니다.
02 남겨 놓은 빈 공간에 포인트를 줄 다른 색을 칠합니다.(coral)
03 violet과 coral의 조합으로도 그려 봅니다.
04 indigo+coral, violet+coral의 조합으로 나뭇잎을 번갈아 가며 여러 장 그립니다.
05 여러 장의 나뭇잎을 가지로 연결한 후 세필붓에 물을 묻혀 잎을 칠합니다.
06 잎에 물칠을 할 때 연한 coral부터 해야 연한 색이 사라지지 않고 남습니다.

01	02
03	04
05	06

07 08

07 잎을 칠할 때 전체 다 물칠을 할 수도 있고, 살짝 빈 틈을 남겨 두고 칠할 수도 있습니다.

08 물이 다 마르면 금빛 물감으로 나뭇잎을 덧그려 줍니다.

09 10

09 살짝 옆으로 비껴 나가게 그려 줍니다.

10 금빛 물감에 물을 충분히 섞어 붓에 묻힌 후 통통 두드려 물감을 흩뿌려 줍니다.

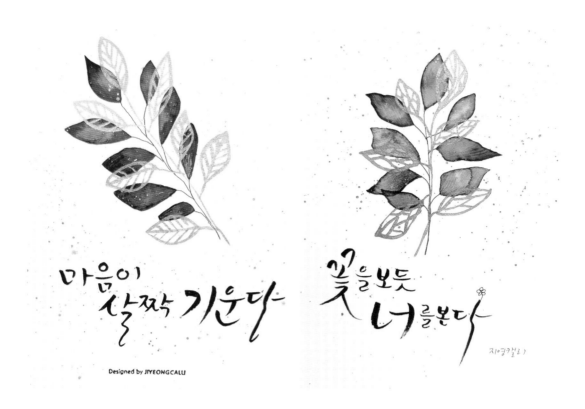

마음이 살짝 기운다

Designed by JIYEONGCALLI

꽃을 보듯 너를 본다

지영캘리

11 다 마르면 붓펜으로 전하고픈 메시지를 씁니다.

12 다른 색의 조합으로 나뭇잎을 그리면 또 다른 느낌의 엽서가 완성됩니다.

11 12

계울

당신을 기다리고 있었어요, 눈사람

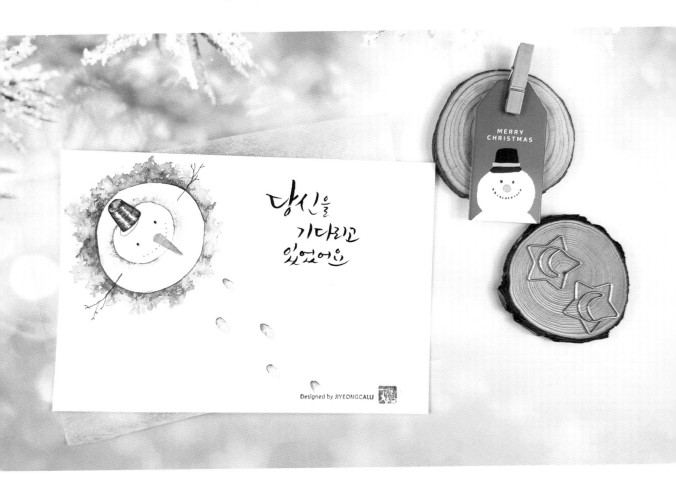

 흰 눈은 어떻게 표현해야 할까요? 푸른색 펜을 이용하여 손쉽게 눈사람을 그릴 수 있어요. 추운 겨울의 눈사람을 함께 그려 보세요.

PREPARATION
모나미 플러스펜, 띤또레또 수채엽서지 300g, 세필붓 4호, 붓펜

COLOR

water blue indigo blue celeste orange red chocolate
black

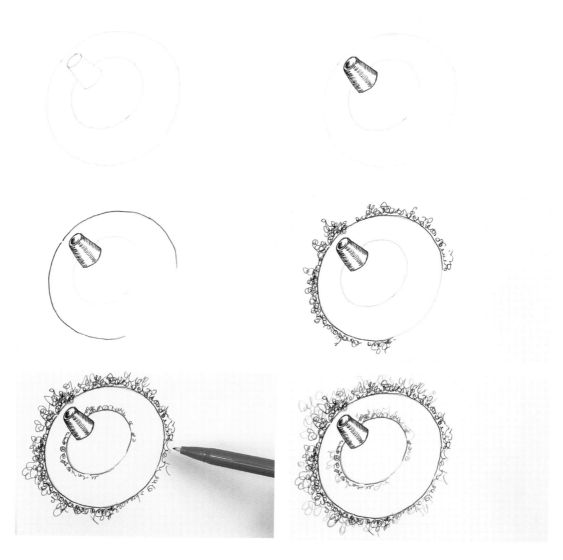

01 water blue로 눈사람의 형태를 그려 줍니다. 연필로 대체해도 괜찮아요.

02 indigo로 모자를 그리고, 밝은 부분을 제외하고 살짝 칠합니다.

03 indigo로 눈사람 아래 몸통의 테두리를 따라 그립니다. 이때 앞부분은 그리지 않고 남겨 둡니다.

04 indigo로 테두리 주변을 빙글빙글 돌려 가며 그림자를 그립니다. 눈사람 주변에 푸른색을 사용하여 차가운 느낌과 그림자를 표현합니다.

05 blue celeste로도 빙글빙글 돌려 가며 주변을 칠합니다. 불규칙하게 그려 줍니다.

06 마지막으로 water blue를 돌려 가며 칠합니다.

01	02
03	04
05	06

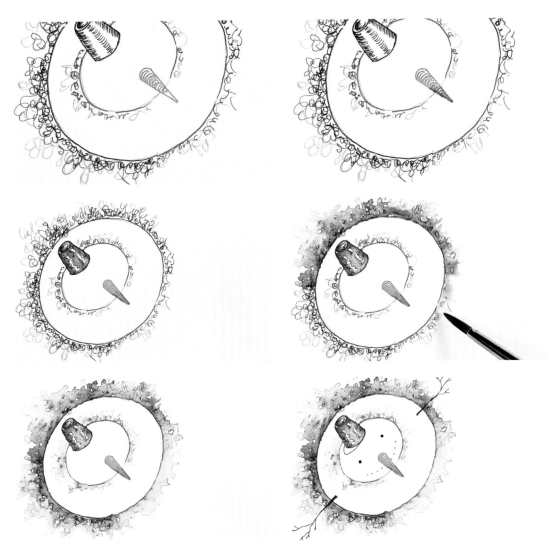

07 | 08
09 | 10
11 | 12

07 orange로 눈사람의 코를 그립니다.

08 red로 코끝을 칠합니다.

09 세필붓에 물을 살짝 묻혀 모자와 코를 칠합니다. 밝은 부분은 남겨 두어 자연스럽게 하이라이트를 표현합니다.

10 빙글빙글 돌려 가며 그려 준 부분에 물칠을 할 때는 붓으로 점을 찍듯이 합니다. 그러면 사이사이에 빈틈이 생겨 더욱 자연스럽게 표현됩니다.

11 주변의 푸른색 덕분에 흰 눈사람이 더욱 돋보이게 표현되었습니다.

12 chocolate으로 팔을 그리고, black으로 눈과 입을 그려 줍니다.

13 blue celeste로 눈 위의 발자국을 그립니다. 앞부분만 그린 뒤 물칠로 완성해 줄 거 예요.

13 14

14 붓에 물을 약간만 묻혀 발자국을 완성합니다.

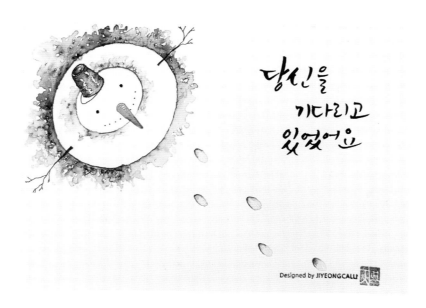

Designed by JIYEONGCALLI

15 붓펜으로 전하고픈 메시지를 씁니다.

15

하얀 겨울밤

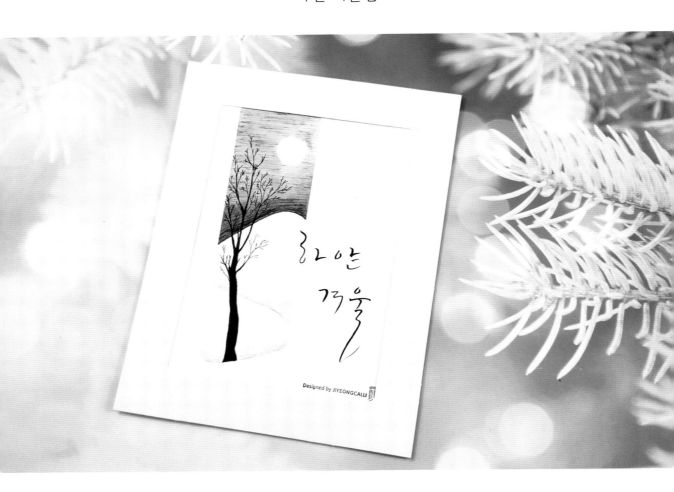

 달빛이 은은하게 비치는 밤에 흰 눈이 소복하게 쌓인 언덕을 걸어 본 적이 있나요? 하얀 겨울밤을 플러스펜으로 담아 보세요.

PREPARATION
모나미 플러스펜, 띤또레또 수채엽서지 300g, 세필붓 4호, 붓펜, 마스킹 테이프, 둥근 스티커

COLOR
 lavender　 indigo　 blue celeste　lilac

01 마스킹 테이프로 그림 그릴 위치를 잡아 줍니다. 둥근 스티커를 붙여 달을 `01 02 03` 표현할 부분을 가려 줍니다.

02 lavender로 언덕을 3개 그려 줍니다. 아래쪽 언덕 뒤에 음영을 살짝 넣어 줍니다. 펜을 45도로 눕혀 살살 그려 주면 나중에 펜 자국이 남지 않습니다.

03 밤하늘의 아랫부분은 indigo로 칠해 줍니다.

04 05 06

04 밤하늘 윗부분은 blue celeste로 칠해 줍니다.

05 lavender도 덧칠합니다.

06 lilac도 더해 줍니다.

07 붓에 물을 듬뿍 묻혀 아래 언덕의 그림자를 물칠합니다.

08 붓에 물을 듬뿍 묻혀 밤하늘을 물칠합니다.

09 물이 다 마르면 마스킹 테이프와 둥근 스티커를 조심스럽게 제거합니다.

 TIP 종이가 찢어지는 것을 방지하려면 테이프를 붙이기 전에 옷에 붙였다 떼서 접착력을
약하게 만들어 주세요.

`07 | 08 | 09`

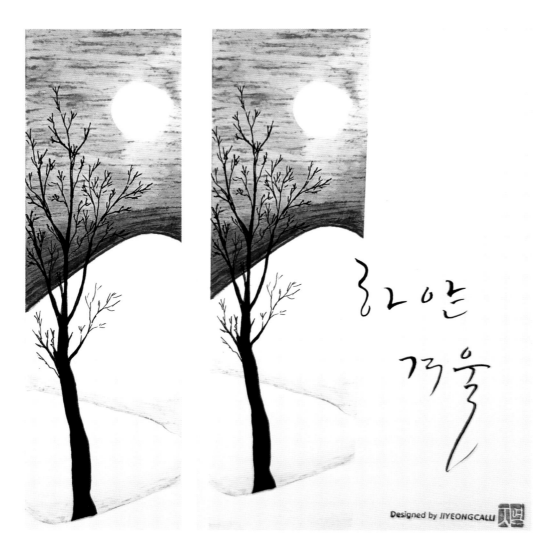

Designed by JIYEONGCALLI

10 검정 플러스펜이나 드로잉펜으로 나무 한 그루를 그려 줍니다.

10 11

11 붓펜으로 전하고픈 메시지를 씁니다.

겨울밤의 숲

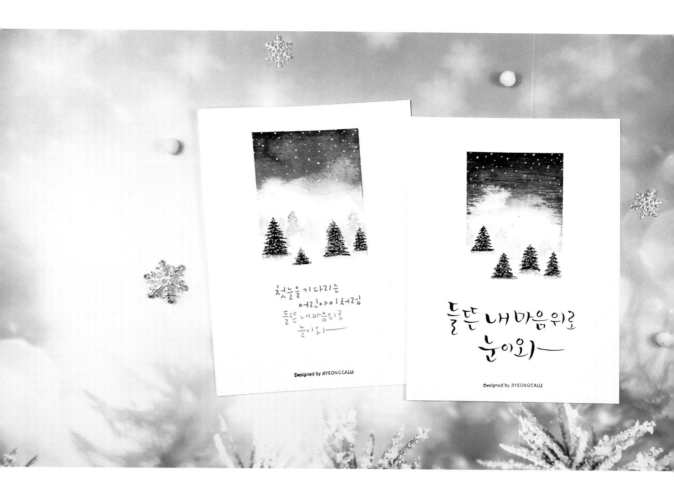

 고요한 겨울밤에 볼 수 있는, 눈이 소복이 쌓인 숲속 나무들을 플러스펜으로 그려 보세요.

PREPARATION

모나미 플러스펜, 띤또레또 수채엽서지 300g, 세필붓 4호, 붓펜, 마스킹 테이프, 팔레트, 흰색 젤펜
이나 흰색 페인트마카

COLOR

black indigo violet blue celeste olive dark green

01 마스킹 테이프로 그림 그릴 위치를 잡아 줍니다.

01	02
03	04

02 black, indigo, violet 순으로 밤하늘을 칠합니다. 이때 펜을 45도로 눕혀 힘을 빼고 칠해 주어야 물칠 후 펜 자국이 남지 않습니다.

03 blue celeste로 이어서 칠합니다.

04 붓에 물을 듬뿍 묻혀 밤하늘을 물칠합니다.

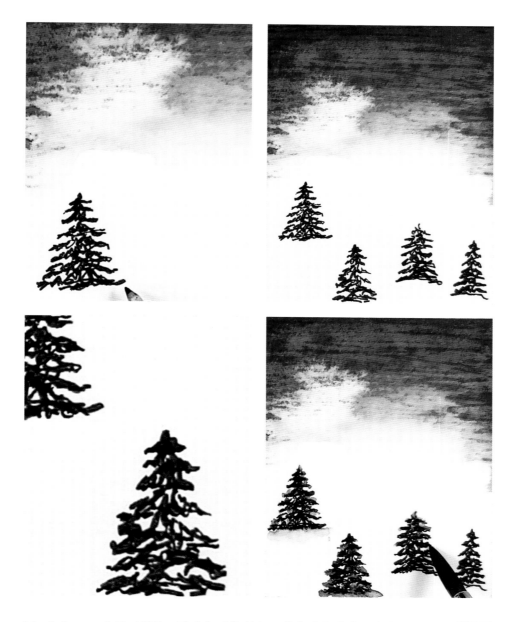

05 dark green으로 나무를 그립니다. 펜을 옆으로 왔다 갔다 하며 그리면 불규 05 06 / 07 08
 칙적으로 생긴 나뭇잎이 표현됩니다.

06 5번의 방법으로 나무를 여러 그루 그립니다.

07 black으로 나뭇잎 아랫부분을 살짝 칠해 어둠을 표현합니다.

08 붓에 물을 약간만 묻혀 나무를 따라 물칠합니다. 한꺼번에 나무를 다 칠하
 지 말고 5번에서 펜으로 나무를 그린 방법처럼 옆으로 왔다 갔다 하며 물칠
 해야 나무 형태가 뭉개지지 않습니다.

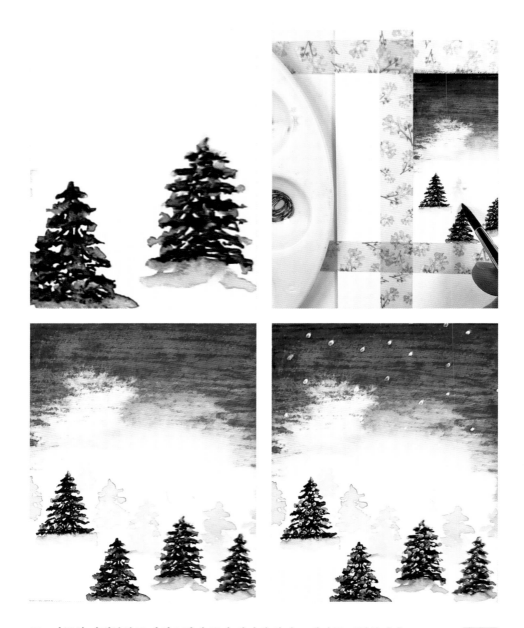

09 나무의 아랫부분도 자연스럽게 물이 번지게 하여 그림자를 표현합니다.

10 팔레트에 olive와 dark green을 칠해 물감처럼 사용합니다. 팔레트의 펜을
　　붓에 묻혀 먼 거리에 있는 나무들을 연하게 그립니다.

11 두 색을 번갈아 가며 여러 그루의 나무를 그립니다.

12 물이 다 마르면 흰색 페인트 마카나 흰색 젤펜으로 하늘의 눈과 나무에 쌓
　　인 눈을 표현합니다.

09	10
11	12

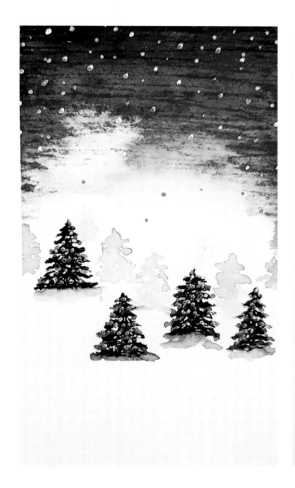

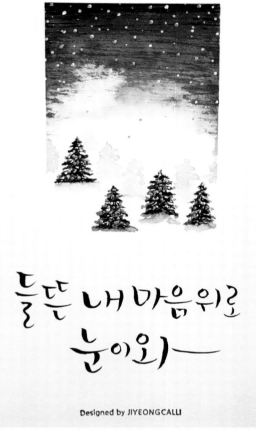

Designed by JIYEONGCALLI

13 마스킹 테이프를 조심스럽게 제거합니다.
14 붓펜으로 전하고픈 메시지를 씁니다.

13 | 14

눈 내리는 겨울 풍경

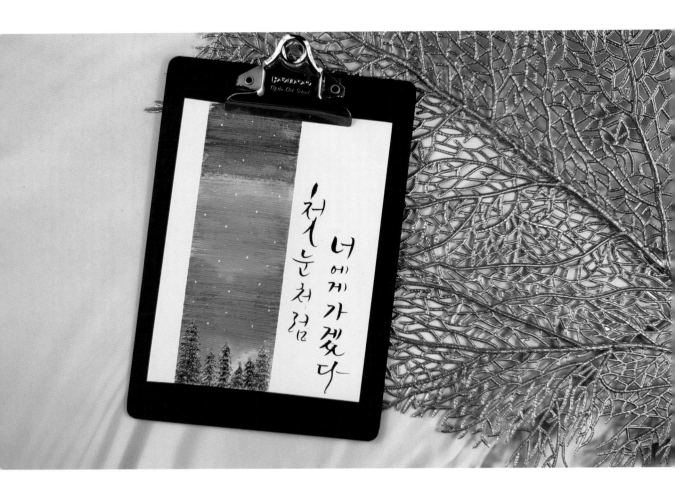

 겨울밤의 하늘은 보랏빛이지요. 추우면서도 따뜻함이 느껴지는 겨울밤을 표현해 보세요.

PREPARATION
모나미 플러스펜, 띤또레또 수채엽서지 300g, 큰 붓, 세필붓 4호, 붓펜, 마스킹 테이프, 흰색 젤펜
이나 흰색 페인트마카, 금색 젤펜

COLOR

violet lavender pure pink coral pink purple

dark green green

01 마스킹 테이프로 그림 그릴 위치를 잡아 줍니다.

01 | 02 | 03

02 violet으로 하늘을 칠합니다. 펜을 45도로 눕혀 힘을 빼고 칠해 주어야 펜
자국이 남지 않습니다.

03 2번 아래로 lavender, pure pink, coral, pink, purple, pure pink 순으로 칠
합니다.

 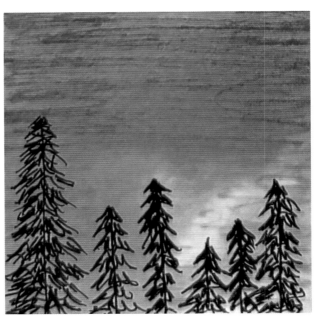

04 큰 붓에 물을 듬뿍 묻혀 하늘을 물칠합니다. 어두운 색에서 밝은 색으로 바 `04 05`
 뀔 때는 붓을 깨끗하게 씻고 물칠을 이어 합니다.

05 물이 다 마르면 녹색 계열의 펜(dark green, green)으로 나무를 그립니다.

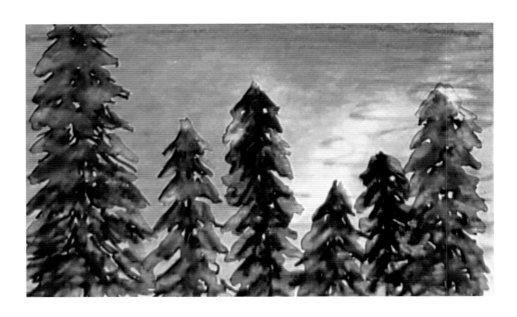

06 세필붓에 물을 약간만 묻혀 5번을 따라 물칠합니다. `06`

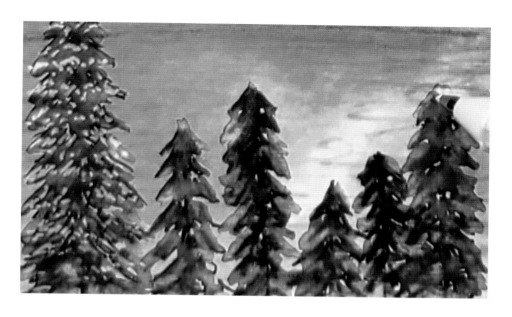

07 물이 다 마르면 흰색 젤펜으로 6번 위에 쌓인 눈을 표현합니다. 07

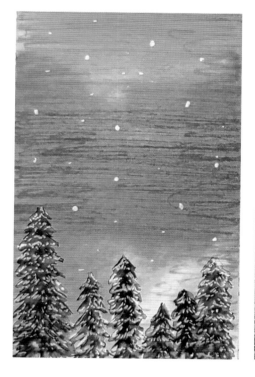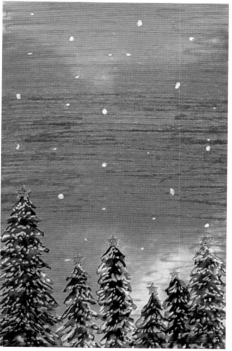

08 하늘에서 떨어지는 눈송이들도 그려 주세요. 08 09

09 나무 위에 금색 젤펜으로 별을 그리면 포인트가 됩니다. 마스킹 테이프를
조심스럽게 제거합니다.

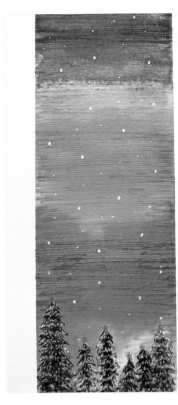

10 붓펜으로 전하고픈 메시지를 씁
니다.

11 책갈피로 만들 수도 있습니다.

12 하늘을 물칠한 후 물이 마르기
전에 붓에 물을 묻혀 한 방울 올
려 주면 물이 번지면서 또 다른
느낌의 하늘을 표현할 수도 있습
니다.

자작나무

 순수함과 정열을 잃지 않고 고고한 자태를 간직하며 살아가는 자작나무 숲에 가 본 적이 있나요? 껍질이 하얀 자작나무에 포인트를 살짝만 주어도 다양한 느낌의 엽서를 만들 수 있어요.

PREPARATION
모나미 플러스펜, 띤또레또 수채엽서지 300g, 세필붓 4호, 붓펜, 마스킹 테이프

COLOR

black golden yellow peacock blue pink

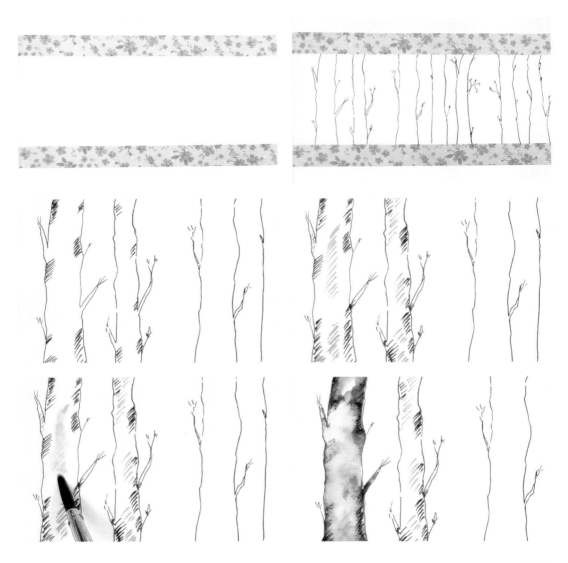

01 마스킹 테이프로 그림 그릴 위치를 잡아 줍니다.

02 black으로 나무를 스케치합니다.

03 black으로 줄기를 살짝 칠합니다.

04 golden yellow로 포인트를 줍니다.

05 세필붓에 물을 듬뿍 묻혀 나무를 물칠합니다.

06 연한 색부터 물칠을 해야 노란색이 사라지지 않습니다.

01	02
03	04
05	06

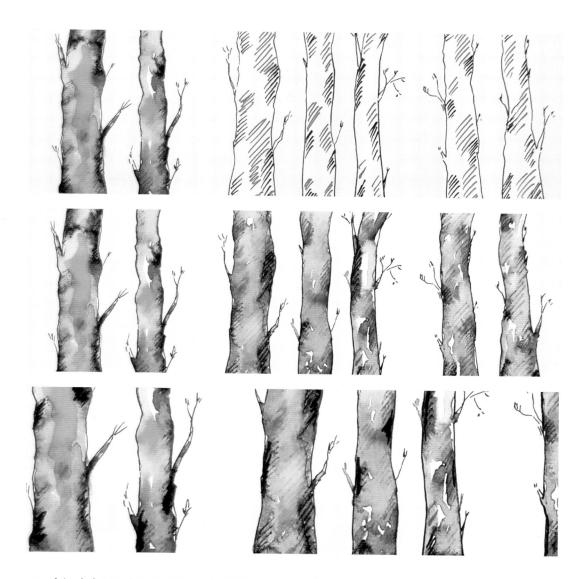

07 같은 방법으로 나무 한 그루를 더 물칠합니다. 다른 나무는 다른 색으로 포인트를 주세요.(peacock blue, pink)

08 나무를 물칠할 때 자연스럽게 빈틈을 남겨 두면 더 감성적인 느낌을 줄 수 있습니다.

09 더 진하게 색을 칠하고 싶은 부분이 있다면 물이 다 마른 후 펜으로 덧칠해서 물칠을 해 주면 됩니다.

10 물이 다 마르면 마스킹 테이프를 제거하고 붓펜으로 전하고픈 메시지를 씁니다.

11 책갈피를 만들 수도 있습니다.

겨울 나무

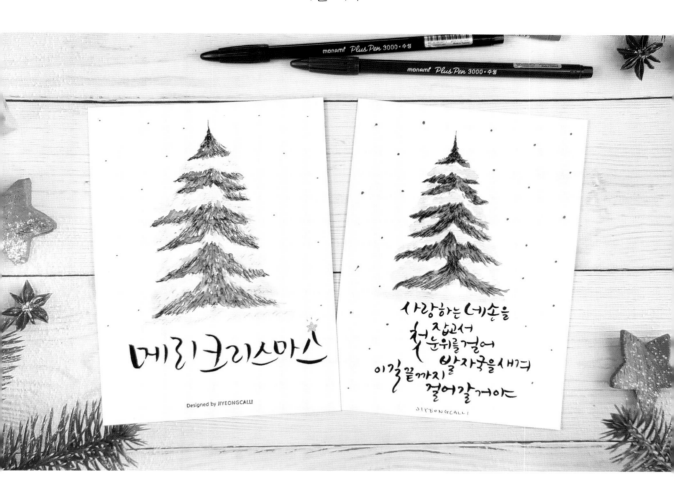

 겨울 나무 하면 크리스마스트리가 연상되지요. 눈 쌓인 겨울 나무를 흰색 젤펜 없이 손쉽게 그려 보세요.

PREPARATION
모나미 플러스펜, 띤또레또 수채엽서지 300g, 세필붓 4호, 붓펜

COLOR

green　　olive　　gray　　water blue

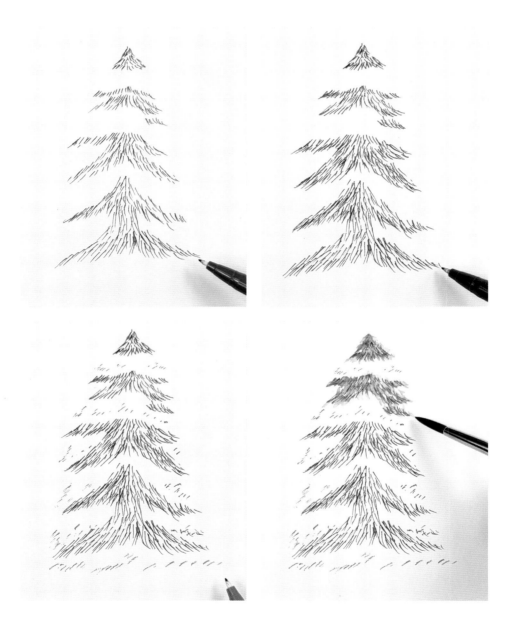

01 green으로 나무의 뾰족한 잎을 표현해 주세요. 플러스펜의 얇은 펜촉의 장점을 살릴 수 있습니다. 눈 덮인 부분은 제외하고 잎을 그립니다.

01	02
03	04

02 olive도 더해 줍니다.

03 gray로 나무 위에 쌓인 눈에 음영을 넣어 줍니다.

04 세필붓에 물을 약간만 묻혀 1, 2번에 그린 나뭇잎을 펜 선을 따라 물칠합니다.

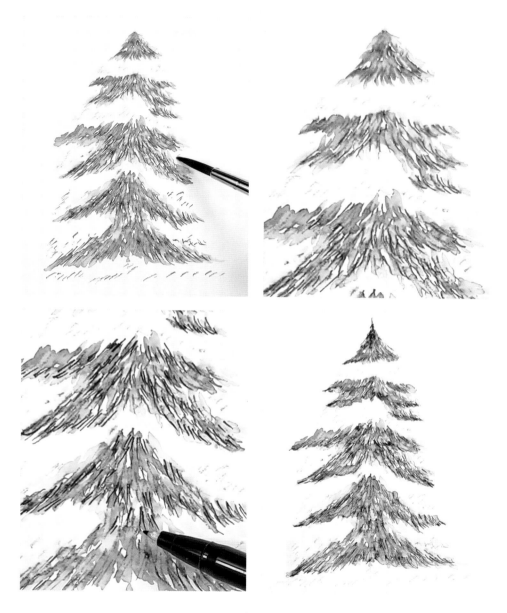

05 붓을 깨끗하게 씻고 3번에 물칠합니다.

05 06
07 08

06 눈에 살짝 보이는 펜 자국이 싫다면 팔레트에 gray를 칠한 후 물감처럼 사용하여 눈에 음영을 넣을 수도 있습니다.

07 물이 마르면 dark green으로 나뭇잎의 음영을 넣어 줍니다.

08 7번까지 물칠을 하면 눈 쌓인 겨울 나무 한 그루가 완성됩니다.

Designed by JIYEONGCALLI

09 붓펜으로 전하고픈 메시지를 씁니다. water blue로 떨어지는 눈송이를 그려도 예쁩니다.

09

호랑가시나무

 빨간 열매가 달린 호랑가시나무를 그려 크리스마스카드를 만들어 보세요. 금색 젤펜으로 포인트를 주어 고급스러운 카드를 만들 수 있어요.

PREPARATION
모나미 플러스펜, 띤또레또 수채엽서지 300g, 세필붓 4호, 붓펜, 금색 젤펜

COLOR
 black　　red　　green

01 금색 젤펜으로 엽서 가운데에 사각형 틀을 그립니다.

02 black으로 호랑가시나무를 그립니다. 열매 3~4개에 잎 1~2개를 그려 줍니다.

03 같은 방법으로 여러 개 더 그립니다.

04 포인트를 주고 싶은 딱 하나의 열매에만 red와 green을 살짝 칠해 줍니다.

05 검정색으로 그린 나무 중 하나를 살짝 빈틈을 두고 물칠해 줍니다.

06 몇 개는 물칠을 하지 않고 남겨 둡니다.

01	02
03	04
05	06

07
08
09

07 붓을 깨끗하게 씻어 red, green 도 물칠합니다.

08 붓펜으로 전하고픈 메시지를 씁 니다. 3가지 다른 느낌의 호랑가 시나무가 어우러진 카드가 완성 되었습니다.

09 크라프트지에 그리면 또 다른 느 낌을 줄 수 있습니다.

검정 펜 하나로 그리는 펭귄 감성 엽서

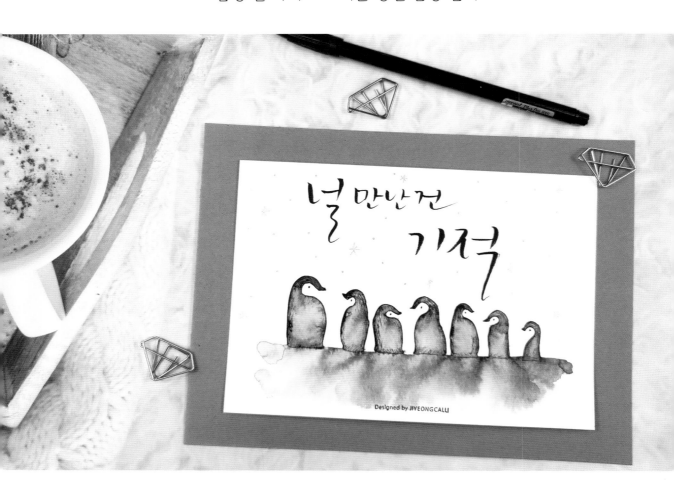

검정 펜 하나만 있으면 귀여운 외모로 많은 사랑을 받고 있는 펭귄을 그릴 수 있어요. 감성적인 펭귄 엽서를 그려 보세요.

PREPARATION
모나미 플러스펜, 띤또레또 수채엽서지 300g, 세필붓 4호, 붓펜, 은색 젤펜

COLOR
 black

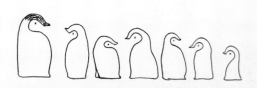
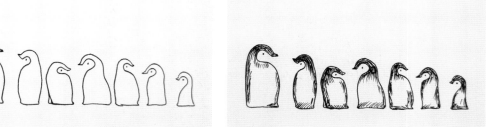
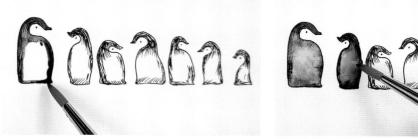
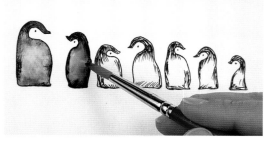
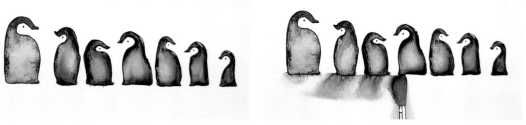

01 black으로 펭귄을 그립니다. 검정색 얼굴과 등 부분의 테두리를 그리고 눈을 점으로 찍습니다.

02 black으로 테두리를 따라 칠합니다.

03 붓에 물을 듬뿍 묻혀 2번을 물칠합니다. 그러고 나서 가운데 비어 있는 흰 부분에 물을 올려 주면 자연스럽게 잉크가 퍼지며 음영이 생깁니다.

04 다른 펭귄도 같은 방법으로 물칠합니다.(2번 물칠 후 빈 부분에 물 얹어 주기)

05 물이 마르기 전에 모든 펭귄을 같은 방법으로 칠합니다.

06 붓에 물을 듬뿍 묻혀 펭귄 바닥을 쓸어 주면 검정 펜이 물을 따라 번집니다.

01	02
03	04
05	06

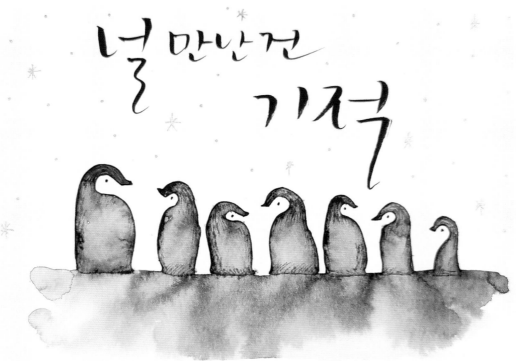

널 만난건 기적

07 펜이 물을 따라 퍼져 나가며 멋진 무늬가 생깁니다.

08 물이 마르면 붓펜으로 전하고픈 메시지를 씁니다. 은색 젤펜으로 눈을 그려 주어
도 예쁩니다.

07
08

크리스마스 촛불

 알록달록 예쁜 양초가 그려진 크리스마스카드를 플러스펜으로 만들 수 있어요. 물을 듬뿍 머금은 예쁜 양초를 그려 보세요.

PREPARATION

모나미 플러스펜, 띤또레또 수채엽서지 300g, 세필붓 4호, 붓펜, 팔레트

COLOR

red wine	red	golden yellow	yellow	indigo	blue celeste
dark green	emerald green	olive	lime yellow		

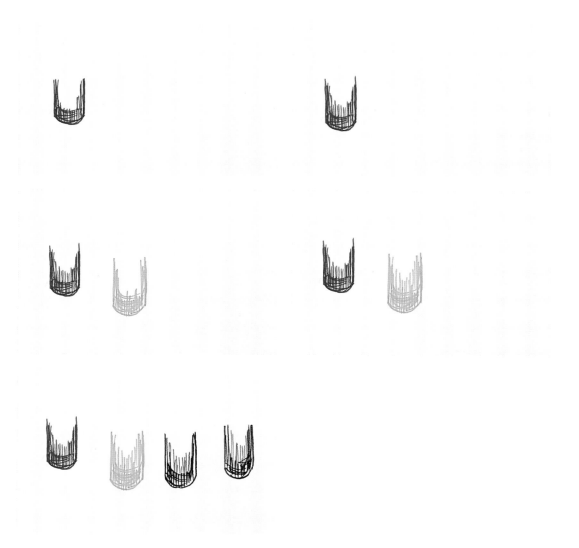

01 red wine으로 양초 아랫부분을 그립니다.

02 1번 안쪽에 red를 살짝 더 칠합니다.

03 이번에는 golden yellow로 양초 아래를 그립니다.

04 3번 안쪽에 yellow로 살짝 더 칠합니다.

05 1~4번의 방법으로 같은 계열의 진한 색-연한 색 조합으로 양초를 더 그립니다.
(indigo-blue celeste, dark green-emerald green)

01	02
03	04
05	

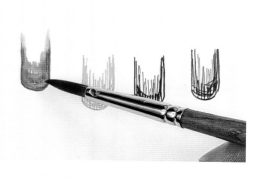

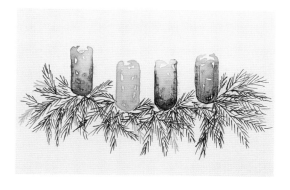

06 붓에 물을 적당히 묻혀 1, 2번에 물칠을 합니다.

07 붓에 물을 듬뿍 묻혀 비어 있는 안쪽에 물로 형태를 잡아 주면 빨간색이 자연스럽
 게 번져 나오며 투명하고 예쁜 양초가 완성됩니다.

08 6, 7번의 방법으로 나머지 양초도 물칠합니다. 물칠을 할 때 살짝 빈틈을 남겨 주
 면 더 감성적인 분위기를 낼 수 있습니다.

09 물이 다 마르면 dark green으로 솔잎을 그려 줍니다.
 TIP 플러스펜의 얇은 팁으로 뾰족뾰족 솔잎을 아주 쉽게 그릴 수 있어요.

10 olive와 lime yellow 등 녹색 계열의 펜으로 잎을 더 그려 줍니다.

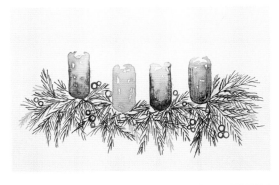
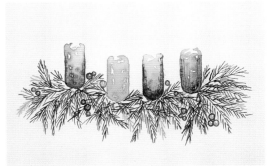
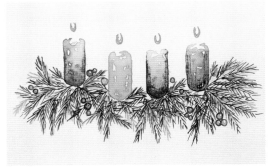
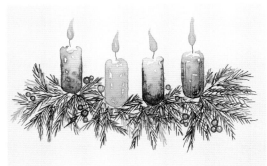
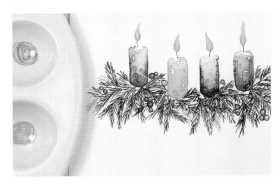
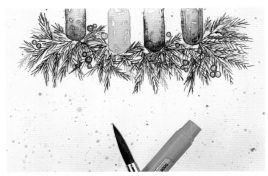

11 red wine, red를 이용해 열매도 몇 개 그립니다.

12 붓에 물을 살짝 묻혀 열매를 물칠합니다. 윗부분에 빈틈을 살짝 남겨 밝은 부분을 표현합니다. TIP 전체를 물칠하고 물이 마른 후 흰색 젤펜으로 하이라이트를 그릴 수도 있어요.

13 붓에 물을 살짝 묻혀 솔잎을 부분부분 따라 그려 줍니다. golden yellow로 불이 타 오르는 모양을 잡아 줍니다.

14 붓에 물을 약간만 묻혀 불의 형태를 완성합니다. 물이 마르면 검정 펜으로 초와 불 을 연결합니다.

15 팔레트에 양초를 그리는 데 사용한 색의 펜을 칠합니다.(red wine, blue celeste, golden yellow, emerald green)

16 붓으로 15번에 물을 섞은 후 붓을 통통 두드려 주면 자연스럽게 알록달록 색이 퍼 져 나갑니다.

11	12
13	14
15	16

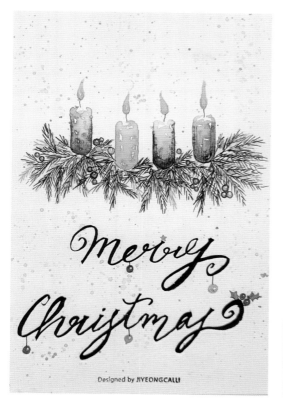

17 물이 다 마르면 붓펜으로 전하고픈 메시지를 씁니다.

18 양초를 다른 배치로 그리면 또 다른 느낌을 줄 수 있습니다.

17 | 18

꿈꾸는 달팽이

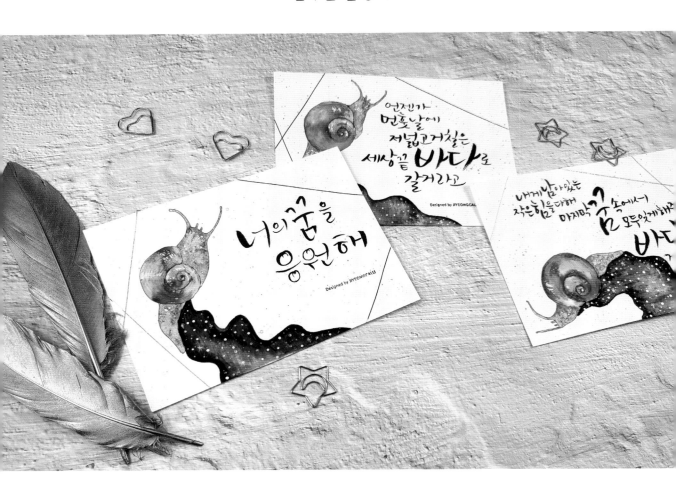

집을 지고 천천히 걷는 달팽이를 본 적이 있나요? 행복한 꿈을 꾸는 알록달록한 달팽이를 그
려서 새해 축복을 전해 보세요.

PREPARATION
모나미 플러스펜, 띤또레또 수채엽서지 300g, 세필붓 4호, 붓펜, 팔레트, 흰색 젤펜, 금색 젤펜,
은색 젤펜, 네일 라인테이프

COLOR

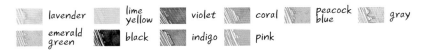

lavender · lime yellow · violet · coral · peacock blue · gray

emerald green · black · indigo · pink

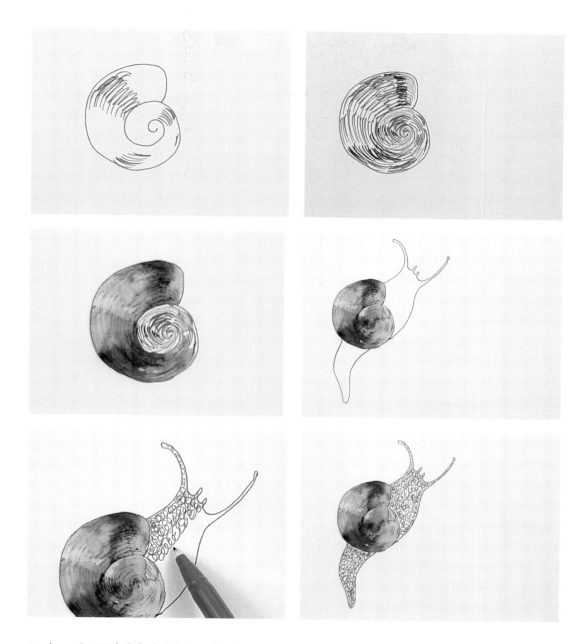

01 lavender로 달팽이 껍데기를 그리고 부분부분 칠합니다.

02 다양한 색을 번갈아 가며 칠합니다.(lime yellow, violet, coral, peacock blue)

03 붓에 물을 묻혀 물칠을 합니다. 색이 바뀔 때 붓을 깨끗하게 씻어 줍니다.

04 gray로 달팽이의 몸을 그립니다.

05 gray를 빙글빙글 돌려 가며 몸통을 칠합니다.

06 몸통 전체를 빙글빙글 돌려 가며 칠합니다.

01	02
03	04
05	06

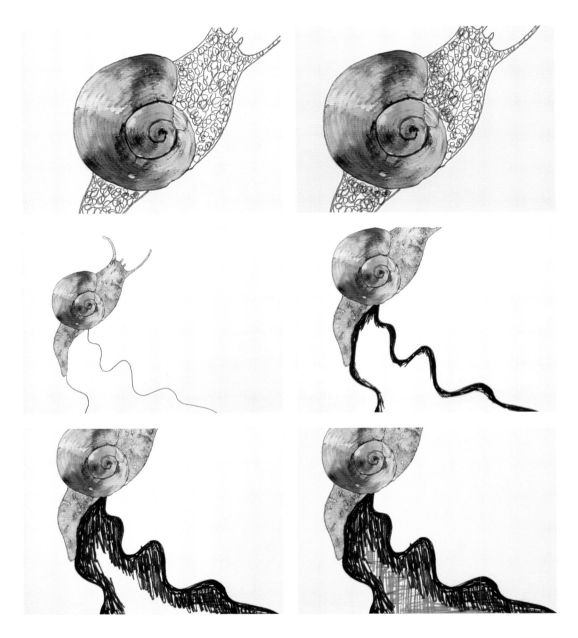

07 emerald green으로 물칠을 하며 연해진 달팽이 껍데기의 경계선을 그려 줍니다.

08 emerald green으로 달팽이 껍데기 주변 몸을 살짝 칠합니다.

09 붓에 물을 적당히 묻혀 점을 찍듯이 달팽이 몸에 물을 칠합니다. 점 찍듯이 물칠을
 하면 자연스럽게 중간중간에 빈틈이 생깁니다. 물칠이 끝나면 black으로 달팽이가
 지나온 길을 그립니다.

10 black으로 길 가장자리를 따라 진하게 칠합니다.

11 indigo로 이어서 칠합니다.

12 pink로 나머지 부분을 칠합니다.

07	08
09	10
11	12

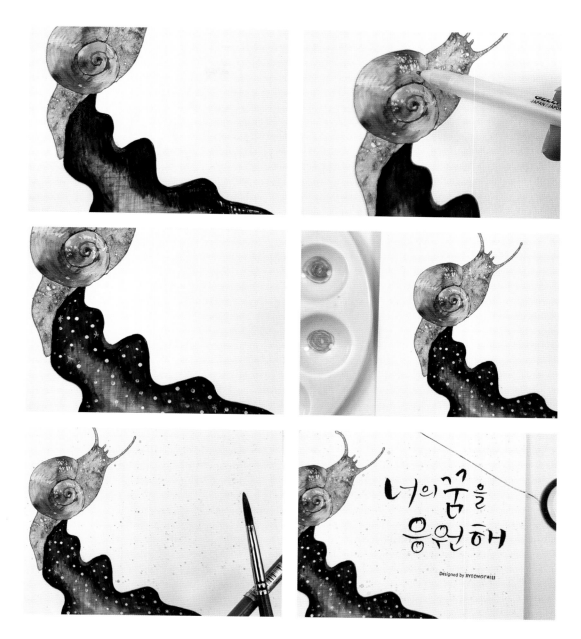

13 붓에 물을 듬뿍 묻혀 물칠을 합니다.

14 흰색 젤펜으로 껍데기에서 빛나는 부분을 표현합니다.

13	14
15	16
17	18

15 달팽이가 지나온 길에 흰색 젤펜과 금색, 은색 젤펜을 이용하여 반짝이는 별과 우주를 표현합니다.

16 팔레트에 lavender와 pink를 칠합니다.

17 붓에 물을 묻혀 16번을 물감처럼 떠서 통통 튕겨 줍니다. 이 방법으로 우주 분위기를 낼 수 있습니다.

18 물이 다 마르면 붓펜으로 전하고픈 메시지를 씁니다. 반짝이는 금색 네일 라인테이프로 포인트를 줄 수 있습니다.

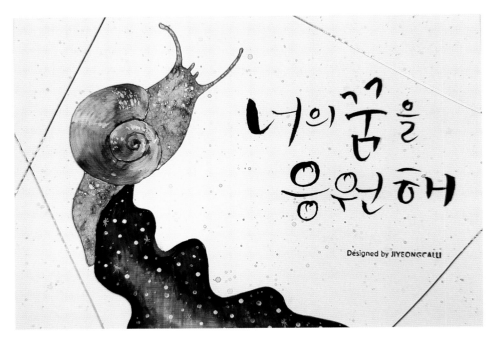

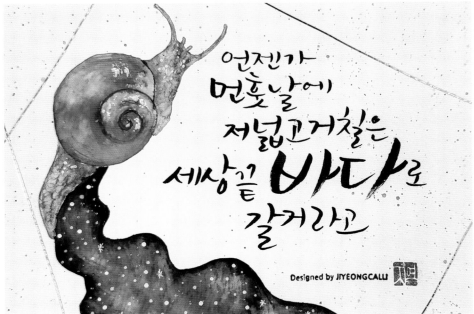

19 예쁜 달팽이 엽서가 완성되었습니다.

20 다양한 축복의 글귀를 써서 마음을 전해 보세요.

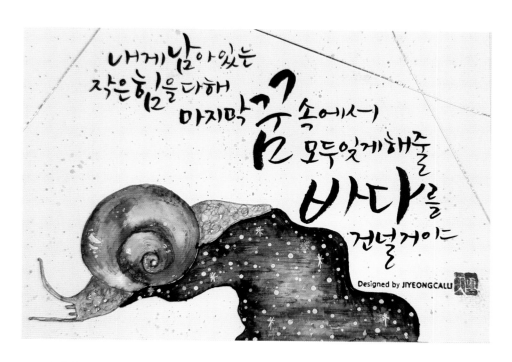

21 다양한 색과 다른 포즈의 달팽이를 그리면 또 다른 느낌을 줄 수 있어요. 21

마스킹액을 이용해 그리는 스노볼

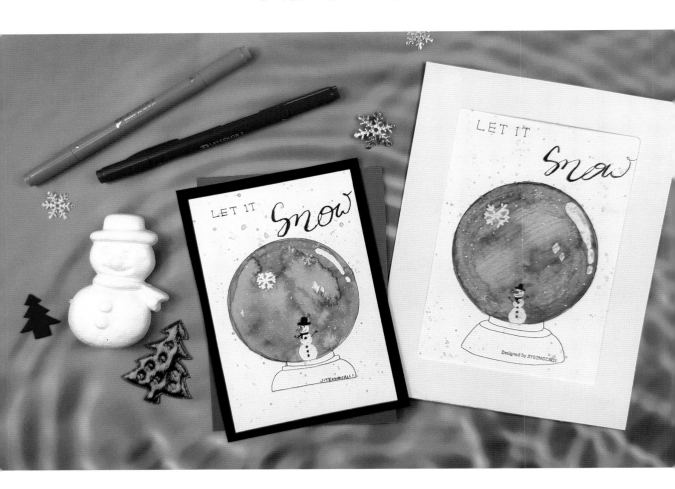

그림을 그릴 때 밖으로 넘어가는 것을 방지하기 위해 미리 마스킹 테이프를 붙이지요. 이번에는 마스킹액을 사용해서 예쁜 눈사람이 들어 있는 스노볼을 그려 보세요.

PREPARATION
수성 사인펜이나 모나미 플러스펜, 띤또레또 수채엽서지 300g, 세필붓 4호, 붓펜, 유성 드로잉펜 (PIGMA MICRON 01), 마스킹액, 팔레트

COLOR

blue sky blue black orange

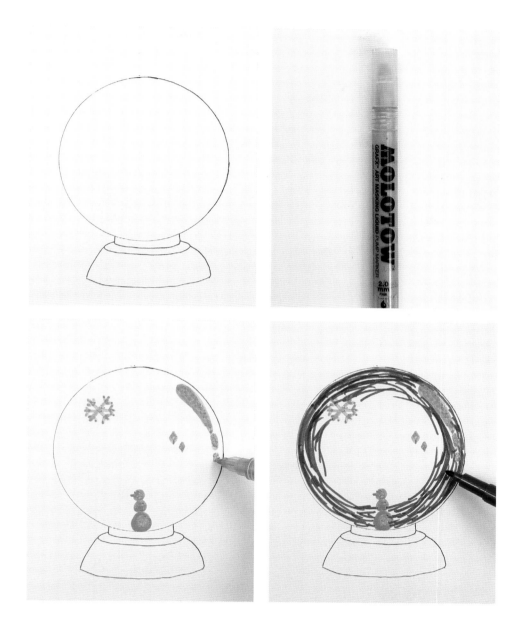

01 둥근 물체를 대고 유성 드로잉펜으로 원을 그리고 스노볼을 만들어 줍니다.

02 마스킹액을 준비합니다.

03 마스킹액으로 스노볼 안쪽에 비워 둘 부분을 그립니다. 눈사람, 눈송이, 밝게 빛을 받는 부분을 그렸습니다.

04 마스킹액이 다 마르면 파란색 수성 사인펜이나 blue 플러스펜으로 스노볼을 칠합니다. 넓은 면적을 칠할 때는 플러스펜보다 두꺼운 팁의 수성 사인펜이 더 편리합니다.

01	02
03	04

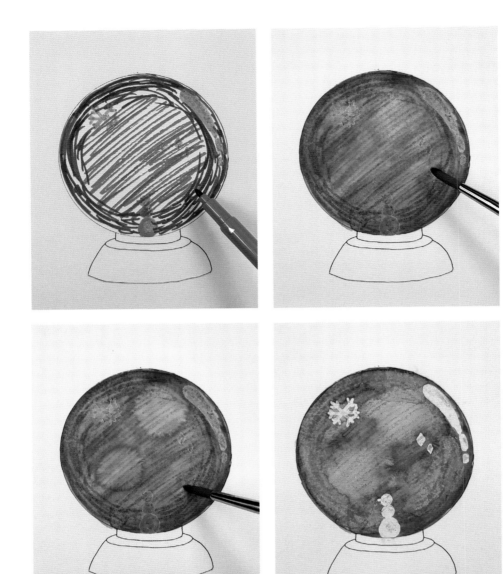

05 하늘색으로 안쪽을 마저 칠합니다.

06 붓에 물을 듬뿍 묻혀 물칠을 합니다.

07 물이 마르기 전에 붓에 물을 듬뿍 묻혀 한 방울 올려 주면 멋지게 번져 나갑
니다.

08 물이 다 마르면 마스킹액을 제거합니다. 손으로 문지르거나 지우개로 지워
주면 잘 벗겨집니다.

| 05 | 06 |
| 07 | 08 |

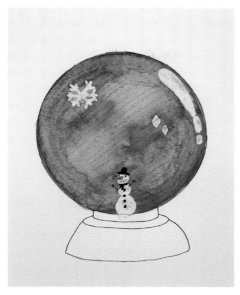

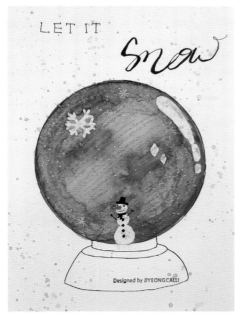

09 black, orange로 눈사람을 완성합니다.

10 팔레트에 하늘색 펜을 칠해서 붓에 묻힌 후 통통 튕겨 줍니다.

11 물이 다 마르면 펜으로 전하고픈 메시지를 씁니다.

<table>
<tr><td>09</td><td>10</td></tr>
<tr><td>11</td><td></td></tr>
</table>

검정 펜으로 쉽게 그리는 대나무

검정 펜 하나로 대나무를 아주 쉽게 그릴 수 있어요. 작은 선 몇 개만 그리면 멋진 대나무가 완성되어요.

PREPARATION

모나미 플러스펜, 띤또레또 수채엽서지 300g, 세필붓 4호, 붓펜

COLOR

 black

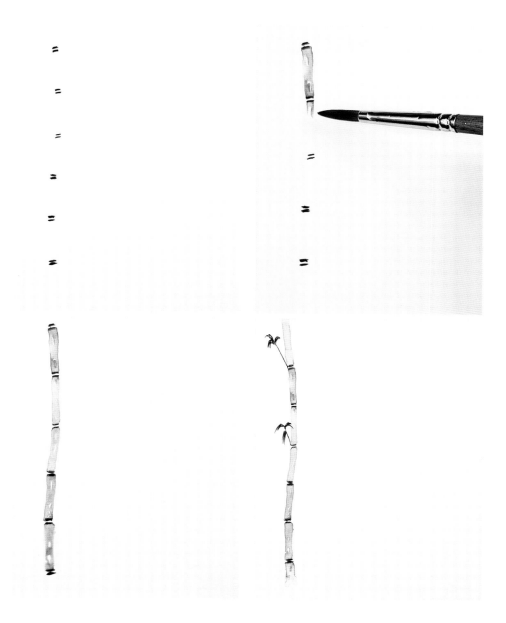

01 black으로 짧은 선을 2개씩 서로 마주 보게 띄엄띄엄 그립니다.

02 붓에 물을 약간만 묻혀 마주 보는 두 선을 연결합니다.

03 물칠을 하며 두 선을 연결할 때 살짝 빈틈을 남겨 두고 물칠을 하면 자연스
럽게 음영이 표현됩니다.

04 black으로 대나무 잎을 몇 개 그립니다. 이때 잎의 시작 부분만 살짝 그려
줍니다.

01	02
03	04

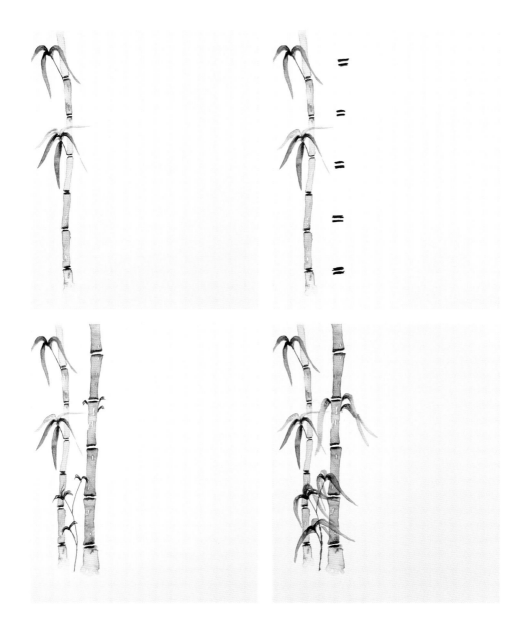

05 붓에 물을 약간만 묻혀 잎을 완성합니다.

06 같은 방법으로 대나무를 몇 개 더 그립니다.

07 1번의 과정에서 선을 좀 더 두껍게 칠하거나 길게 칠하면 더 진한 대나무가
완성됩니다.

08 4번의 방법으로 잎을 더 그려 넣습니다.

05	06
07	08

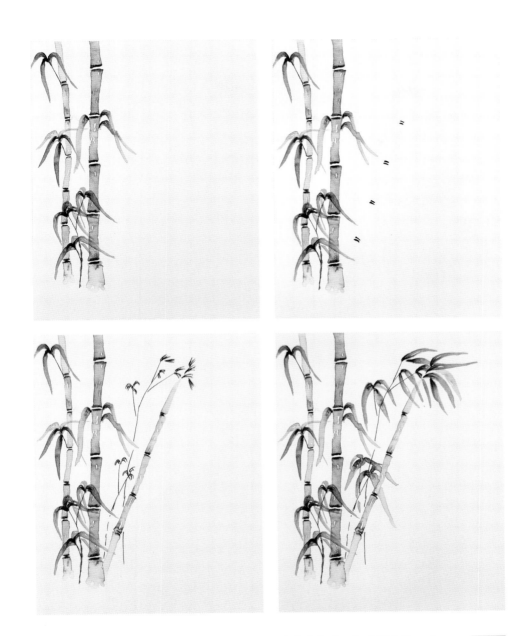

09 물칠을 하며 잎을 완성할 때 잎이 내려오는 방향이나 각도를 다양하게 그려
 줍니다.

09	10
11	12

10 옆으로 기울어져서 자라는 대나무도 그립니다.

11 얇은 대나무는 선만으로도 표현할 수 있습니다.

12 검정 펜만으로 멋진 대나무가 완성되었습니다.

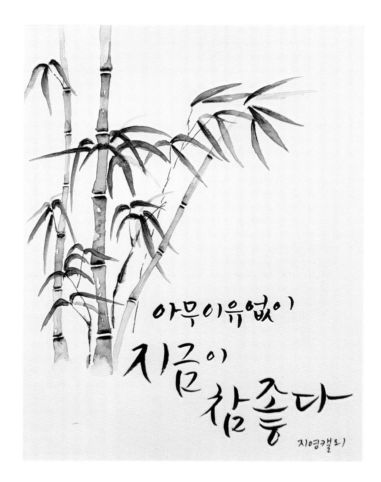

13 물이 다 마르면 붓펜으로 전하고픈 메시지를 씁 13
니다.